太喜歡歷史了

給中小學生的輕歷史

10
清與民國

清

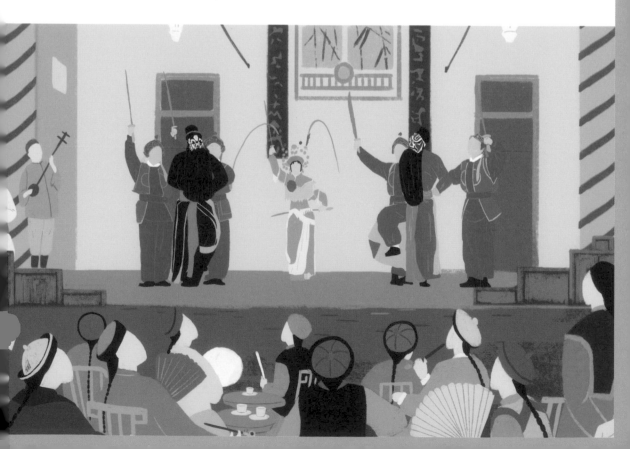

民國

清月

文：徐樂，李藝
繪：蔣講太空人（時代背景）
　　Yoka（衣食住行）
　　子魚非、黃夢真（歷史事件）

中國歷史上
最後一個封建王朝

一六二七年，建立兩百多年的明朝，由最後一位皇帝——崇禎接手。這時明朝已近尾聲，內外交困。在中國東北迅速崛起的女真，則是一天比一天強盛。

短短十幾年後，一六四四年，趁著明朝內亂，女真派兵入關，迅速統一天下。

這就是中國歷史上最後一個封建王朝——清朝。

清朝共兩百七十六年，經歷十一位皇帝統治，他們的年號分別是：崇德、順治、康熙、雍正、乾隆、嘉慶、道光、咸豐、同治、光緒、宣統。在清朝統治期間，中國經歷了從傳統的封建社會被迫轉向近代化社會的巨大歷史轉折。

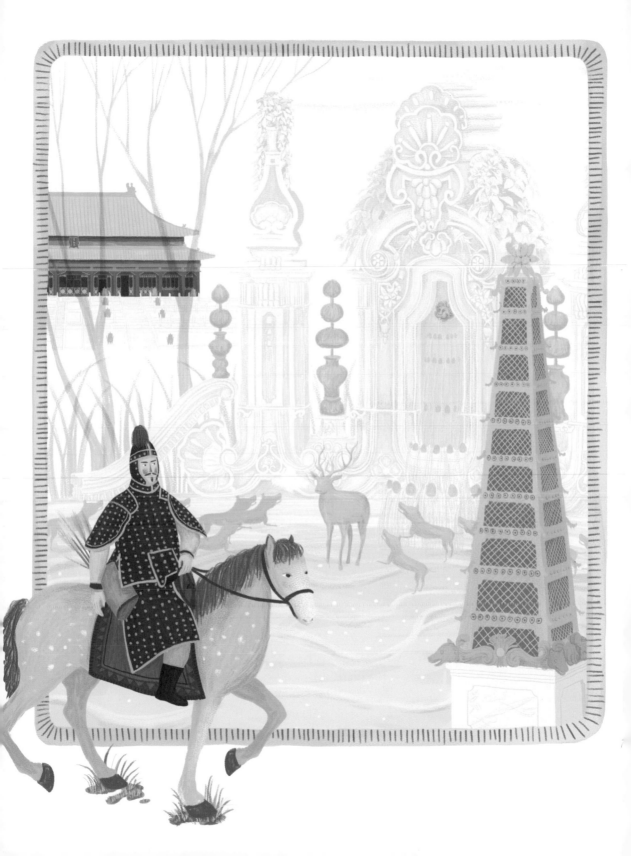

清朝前半期，在康熙、雍正、乾隆三位皇帝統治的一百多年，國力非常強盛，百姓生活康泰富足。中國的絲綢、茶葉、瓷器，是國際市場的搶手貨，大把大把的白銀，隨著遠來的帆船流進中國，清朝的皇帝和官員，沉浸在「天朝上國」的美夢裡，不願意醒來。

但是，此時的世界，卻逐漸發生巨大變化，西方國家越來越強大，漸漸趕上並超越中國。他們用大炮轟開中國的國門，用鴉片掏空了中國人的身體和錢包，用便宜的洋貨打垮了中國傳統手工業，中國就這樣被趕著走上了近代化的道路。

一九一一年深秋，轟轟烈烈的辛亥革命爆發了。一九一二年二月，宣統帝溥儀宣布退位，清朝滅亡。

一衣食住行一

生活在清朝

衣

清朝由滿族的愛新覺羅氏建立，滿族服飾傳入中原，漢人也換穿長袍馬褂、窄衣箭袖。明朝那種傳統的寬袍大袖的衣服，百姓不能再穿，只能做為下葬時的壽衣。

清朝後期，西方的西裝禮服傳入中國，便宜、結實的洋布，也大量進入中國市場。跟得上潮流的中國人換下長袍，穿上西裝燕尾服，拄著文明棍（手杖），儼然新潮的紳士。而一般民眾雖然還穿傳統的長袍馬褂，但是衣料漸由國產土布換成了洋布。

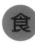

食

滿族從關外帶來的菜式、點心，與中原傳統的菜式相結合，餐桌上的食品種類更為豐富，晚清時，發展出「滿漢全席」。不同地區有各自的口味，愛吃甜的蘇南（江蘇南部）人、愛吃辣的四川人、愛吃鮮的廣東人，都發展出各自的菜系。

人們的主食也發生變化。除了傳統的大米、小麥，這時還加入了從西方傳來的紅薯、馬鈴薯和玉米。這些外來農作物，可以種在山區、坡地等原本不適

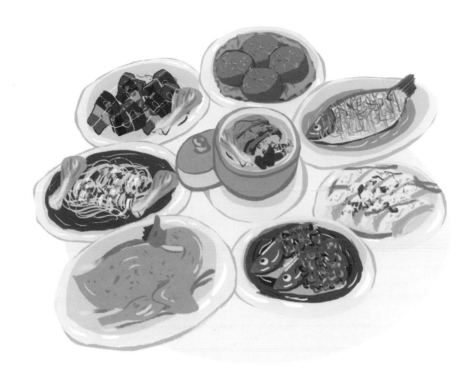

宜耕種的土地，使得糧食增產，人口數量大增。

住

清朝皇帝住進明成祖所興建的紫禁城，而且把皇宮修整得更加華麗威嚴。紫禁城三大殿金碧輝煌，令人望而生畏。來自東北地區的清朝皇帝，受不了北京盛夏的酷熱，於是在靠近關外的承德修建避暑山莊，夏天時，皇帝會來這裡避暑、處理政務。

中國的園林建築藝術，在清朝時候發展到了極致。

從康熙開始，經過歷代皇帝整修，建成恢宏華麗的圓明園。這座皇家園林，除了傳統的中式園林外，還有精美的西式園林建築。可惜的是，這麼一所壯觀的園林，在第二次鴉片戰爭時被外國侵略者燒毀了。

行

常見的交通工具，仍是傳統的車、馬、船、轎子。清朝中期以後，西方的火車、輪船傳入中國。人們很快接受了有著大煙囪的蒸汽船，但是對於在鐵軌上隆隆作響、橫衝直撞的火車，一開始很難接受，直到清朝末年，才陸續興建鐵路。

在關外悄悄發展的後金

❈ 後金建立

十六世紀末，生活在東北的女真族開始強大起來，尤其是建州女真，它的首領名叫愛新覺羅・努爾哈赤。

努爾哈赤（清太祖，生於一五五九年）出生於建州女真的貴族家庭，他的祖父覺昌安，父親塔克世，都被明朝政府封為地方官員。努爾哈赤從小就學習騎馬射箭，練得一身好武藝。

努爾哈赤二十四歲時，明朝軍隊出兵平定女真內訌，誤殺了他的祖父與父親。努爾哈赤因此恨透了殺害他親人的古勒城城主尼堪外蘭與明朝政府。他用

「八旗」是什麼？

祖上留下的十三副盔甲，帶領手下士兵東征西戰，最終統一了女真各部。

隨著女真族勢力增強，一六一六年，努爾哈赤在赫圖阿拉城建國，定國號為大金。為了與歷史上的金朝區別，人們稱它為後金。

努爾哈赤建立後金，以兩年多的時間整頓內部、發展生產、擴大兵力。一六一八年，努爾哈赤宣布對明朝的「七大恨」，正式對明朝開戰。

他的部隊屢戰屢勝，很快就打下遼東的大片土地。在統一女真各部以及對明朝作戰的過程中，努爾哈赤創立並完善了八旗制度。

「旗」既是行政單位，又是軍事組織。人們被組織起來，平日耕田打獵，戰時行軍打仗，非常靈活。代表各旗的旗幟，有正紅、正黃、正藍、正白、鑲紅、鑲黃、鑲藍、鑲白八種，稱為八旗。

努爾哈赤堅強勇敢、用兵如神，晚年卻自大、傲慢、猜疑，他歧視、虐待甚至屠殺漢人，使剛建立的後金一度陷入困局。一六二六年，征戰一生的努爾哈赤病逝。

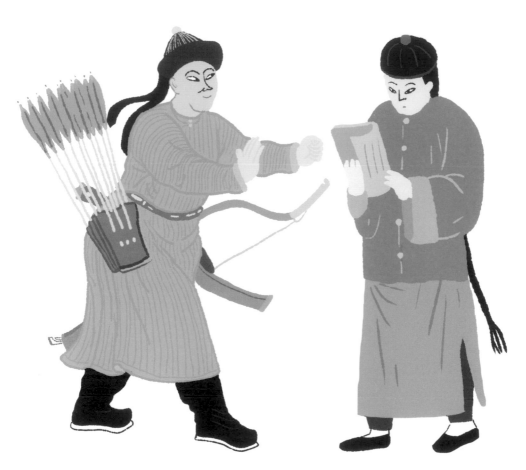

▲八旗子弟不僅要學習騎射，也要學習儒學。

1626年，荷蘭人發現新阿姆斯特丹（今紐約）

1627年，明末農民起義開始

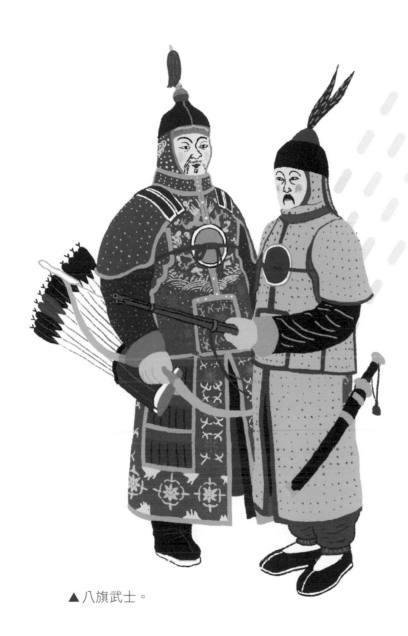

▲八旗武士。

世界 大事記 中國

1621年，英國最早的《新聞周刊》創刊

1616年，努爾哈赤建立
大金政權，史稱「後金」

1624年，荷蘭佔領臺灣

從八旗到二十四旗

努爾哈赤死後，由他第八個兒子、正白旗旗主皇太極（清太宗），繼承大汗位子。皇太極登上汗位後，很快頒布了一系列新政策，調整努爾哈赤晚年的失誤。

一六三五年，皇太極改「女真」族名為「滿洲」。一六三六年，他在盛京稱帝，定國號為大清，清朝歷史由此展開。

此時清朝軍隊中，已有不少前來投靠的蒙古人和漢人。皇太極把這些人單獨編列出來，仿照滿八旗，建立了蒙古八旗以及漢軍八旗。這樣一來，後金部隊就逐漸從原來的八旗擴充到了二十四旗，實力大為增強。其中，皇太極親自率領正黃、鑲黃、正藍三旗。

| 世界 | 大事記 | 中國 |

1632年，英國佔領安提瓜和巴布達各島，並從非洲販來大批黑人開墾

1642~1646年，英國支持國王與支持國會的兩個陣營發生內戰

1634年，中國安裝第一架天文望遠鏡「窺筒」

1636年，皇太極即位，改國號為大清

清 | 歷史事件　18

▲滿族八旗，分別是：正黃、正白、正紅、正藍四旗（左列），
以及鑲黃、鑲白、鑲紅、鑲藍四旗（右列）。

對漢人一視同仁

皇太極一改他父親輕視漢人甚至苛待漢人的作風，對他手下的漢族謀士噓寒問暖、委以重任。范文程就是他最為倚重的一位，皇太極凡事都與他商量。

與大臣議事，皇太極都會問：「這事范文程知道嗎？」大臣的奏摺有錯誤的看法，皇太極會說：「為什麼不和范文程商量一下呢？」

漢軍正紅旗有個謀臣叫做寧完我，他觀察後金的議政王大臣會議，每次議事都吵成一團，效率極低，因此向皇太極建議學習明朝的做法，設立內國史院、內祕書院、內弘文院，由三院的大學士參與討論政事，又設立吏、戶、禮、兵、刑、工六部，直接負責處理具體的事情。這樣一來，政事劃分與大臣分工都很明確，效率大為提高。

皇太極非常關心漢族百姓生活。他命令重新丈量土地給漢人耕種，使得漢人願意納糧當兵。

集中權力 取長補短

皇太極剛登上汗位時，其他兄弟與各旗旗主，都擁有很大的權力，於是皇太極設法分散他們的權力，或直接拔除爵位。他的哥哥莽古爾泰，因為在戰場上與皇太極發生爭執，氣得拔出刀來，就被判了「大不敬罪」，剝奪爵位。一六三一年，他頒布《離主條例》，讓告發主子犯罪的奴隸，有機會恢復自由。這樣一來，貴族都被無數雙眼睛緊緊盯著，難以威脅到皇太極的權利。

為了提高滿族的知識水準，皇太極設立學校，規定八歲以上、十五歲以下的滿族子弟，都要送去讀書。很快，滿族子弟便在科舉考試嶄露頭角。當然，皇太極也沒有忘記滿人的傳統，不僅要求族人積極學習滿語，還要求勤加練習騎馬、射箭這兩樣看家本事，不能鬆懈。

在皇太極帶領下，大清一天天強大起來。

入主中原！
清朝序幕開啟

✳ 短暫的大順國

後金發展得有聲有色之際，崇禎皇帝卻面臨陝西、甘肅、河南等地的饑荒，以及各地農民起義。「闖王」李自成最受百姓愛戴，百姓都傳唱：「殺牛羊、備酒漿，開了城門迎闖王，闖王來了不納糧。」

一六四三年末，李自成攻破西安城，一六四四年正月建立了大順國之後，便馬不停蹄攻打北京城。三月十九日，李自成進駐紫禁

1653年，法國巴黎設立郵局，街道上首次出現郵政信箱

1650年，多爾袞病逝，
死後追尊為成宗皇帝

城，統治中國二百七十六年的明朝滅亡了。

李自成進京之後，被勝利沖昏了頭，對明朝貴族、大臣拷打抄家、勒索錢財。明朝守衛山海關的大將吳三桂，有個寵愛的小妾陳圓圓，也被李自成手下大將劉宗敏霸佔。

吳三桂無法憑自己的力量報仇，只能藉助關外滿洲人的力量。此時皇太極已經去世，由他的弟弟攝政王多爾袞掌權。一六四四年，多爾袞接獲吳三桂借兵的求援信，知道機會來了，立刻領軍進入山海關，大敗李自成的大順軍。

李自成兵敗逃回北京，吳三桂打著給崇禎皇帝復仇旗號，與清軍乘勝追擊。李自成放棄北京，退往陝西西安。不久，多爾袞率軍進入北京。同年十月，順治皇帝福臨（清世祖）從盛京來到北京，並將北京定為國都，開始在關內的統治。

世界 大事記 中國

1642年，法國人帕斯卡發明計算機，這是現代計算器具的先驅

1644年，崇禎帝上吊自殺，明朝滅亡

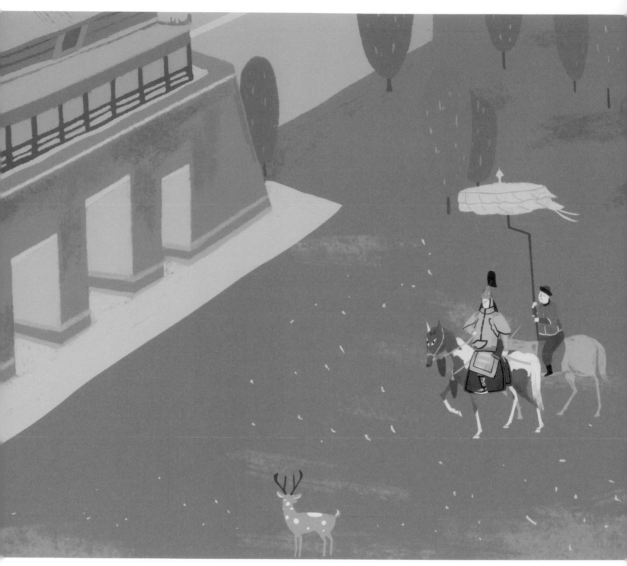

▲大清定都北京。

✤ 祭祀孔子 爭取漢族認同

清軍進入北京後，一改李自成對明朝貴族與大臣的嚴苛，不僅重新任用他們，恢復他們的官職，連明朝的制度，清朝也努力學習採用。早在皇太極時期，就對儒學特別推崇；入關之後，多爾袞更是打出「滿漢一家」的口號。多爾袞入關一個多月後，就派官員專程去山東曲阜祭祀孔子。第二年，更是加封孔子為「大成至聖文宣先師」，將漢人尊崇的儒家孔子，變成了清朝的先師。這樣的策略，有助於清朝獲得漢人的認可與擁戴，在關內站穩了腳跟。

清軍進入北京後，北京一下子湧進大批旗人。之前跟著努爾哈赤、皇太極、多爾袞等人打了幾十年仗的旗人，這下子可要好好享福了。順治皇帝遷都北京兩個月後，攝政王多爾袞就頒布了《圈地令》，宣布把沒有主人的荒田分給旗人耕種。但在執行的時候，許多有主人的田也被圈走了，原先擁有這些土地的漢人，只能離開去流浪。而分到土地的旗人，看著肥沃的田野，也很煩惱。

過去他們是在大山大湖裡討生活，打獵、打魚、打仗是一把好手，但要他們拿起鋤頭耕地，可就都傻眼了。於是，這些失去土地的漢人就被旗人驅使，成為奴隸，為旗人耕地。奴隸的日子能好過嗎？很快，大批漢人受不了這樣的折磨，紛紛逃走。一六四五年，多爾袞又頒布了《逃人法》，嚴厲處罰逃跑的奴隸和幫奴隸逃跑的人。這樣一來，漢人百姓的日子更難過了。

清朝一方面穩固北京地區的統治，一方面派軍追擊逃跑的大順軍。清軍從北京到西安，一路追擊到襄陽。終於，一六四五年農曆九月，李自成在湖北通城縣九宮山戰死，大順政權覆滅了。

一六四四年明朝滅亡後，忠於明朝的大臣，在江南陸續建立了好幾個政權，歷史上稱為南明。一心想要統治中國的多爾袞，怎麼可能容忍明朝死灰復燃呢？.他迅速派出軍隊下江南。明朝軍隊在崇禎時，只能憑藉山海關苦苦抵抗清軍入侵，此時就更不是

1665年，英國人艾薩克·牛頓發現廣義二項式定理

1661年，荷蘭人投降，退出臺灣

清軍的對手了。南明軍隊一敗再敗，前後幾個皇帝都被清軍俘虜。

最後一任皇帝永曆帝，逃到了緬甸，但最終還是沒能逃過清軍追擊。一六六二年，永曆帝被吳三桂俘獲並殺死，南明政權也覆滅了。

清朝剛建立的時候，就頒布了《剃髮令》、《易服令》，規定漢人要剃滿人的髮式、穿滿人的服裝。在這之前，漢人穿的是交領右衽的漢服，而滿人為了騎馬打仗方便，穿的是有扣子、立領子的旗袍馬褂；漢人留頭髮、盤成髮髻，而滿人則是把大部分頭髮剃掉，只留後腦的一撮頭髮編成辮子。多爾袞這麼做，是為了讓漢人從文化上對滿人臣服。漢人對這兩個政策曾激烈抵抗，但是都被鎮壓了。

世界大事記

中國

1657年，長筒襪和自來水筆在巴黎製成

1658年，荷蘭取代葡萄牙，控制錫蘭島全部沿海地帶

✲ 一起搬家到四川吧

明末，天下群雄並起。與李自成同時揭竿而起的，還有張獻忠。就在李自成撤出北京的時候，張獻忠在成都稱帝，定國號為「大西」。李自成死後不久，張獻忠便起兵北上抗擊清軍，由於遭到叛徒告密，在途經川北西充的鳳凰山時，中伏被殺。張獻忠死後，他的部將投靠南明，與清軍在四川交戰多年。

多年交戰下來，四川地區的百姓，跑的跑、死的死，民不聊生，「天府之國」上好的水田都荒廢了。於是清政府在一六四九年頒布《墾荒令》，責成各地官員鼓勵百姓去四川開荒種田。百姓在官府幫助下，積極開荒種田，恢復生產。清政府又安排周圍省份、尤其是湖廣地區的百姓，遷去四川。大家都知道四川土地肥沃，又有官府的政策優惠，許多在戰爭中失去土地的農民，主動要求去四川。慢慢的，天府之國恢復了往日的繁榮。

▲多爾袞下令，漢人必須留滿人的髮式、穿滿人的服裝。

康熙皇帝
開創難得的盛世！

南明最後一個政權滅亡的那一年，順治皇帝已經病死。他的兒子玄燁繼位，改元康熙，是為清聖祖，即位時只有八歲。按照順治皇帝的遺詔，在康熙親政前，要由四位滿族大臣輔佐他。這四位大臣中，掌管兵權的鰲拜特別驕橫跋扈。年少的康熙皇帝巧妙利用了鰲拜的自大、驕橫，於十四歲親政後找機會除掉了他，一舉結束四大臣輔政的局面。此後，康熙皇帝勵精圖治，讓清朝漸漸強盛了起來。

1674年，荷蘭人列文虎克開始用自製顯微鏡觀察細菌和原生動物

1678年，清朝開博學鴻詞科，徵舉天下名儒

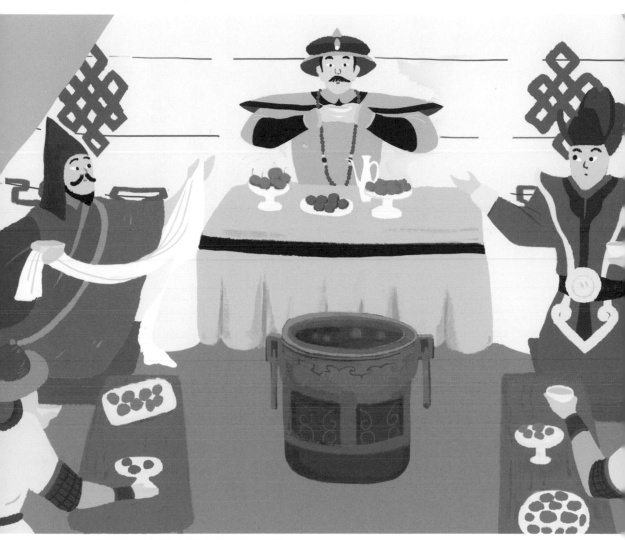

▲康熙皇帝與蒙古王公在多倫會盟。

康熙打下大片疆土！

不久，有一件事又使康熙焦慮起來，那就是盤踞在臺灣的鄭氏家族。一六六一年，鄭成功進軍臺灣，趕跑了荷蘭佔領者。從此，鄭成功就以臺灣、澎湖做為基地，不斷派出軍隊劫掠騷擾福建、浙江沿海。收復臺灣的第二年，鄭成功去世，他的兒子鄭經繼續與清朝對抗。

一六八三年，施琅帶著清朝大軍乘船攻打澎湖。此時，鄭家的軍隊陸續投降。澎湖被攻下後不久，鄭經的兒子鄭克塽就向清朝投降歸順了。

除了平定臺灣，康熙皇帝還向南平定了三藩之亂，向東北打敗了入侵雅克薩的俄國軍隊，向西北打敗了叛亂的噶爾丹。他英明果斷，指揮沉穩，為清朝打下大片疆土。

與北方鄰居講和吧！

如何與北方的鄰居相處，一直是歷代皇帝的難題。有的皇帝選擇建造又高又厚的長城來阻擋，有的皇帝選擇派出大批軍隊。有沒有辦法可以讓雙方和平相處呢？還真有，康熙皇帝找到了解決方案。

康熙年間，漠北兩個蒙古部落發生內鬥，原本都已約定和好，卻又被噶爾丹和沙俄從中挑撥，最終徹底決裂。

康熙皇帝對這件事很是頭疼。直到噶爾丹叛亂被清軍平定，機會來了！一六九一年，康熙打敗噶爾丹後，召集蒙古各部落的汗王，在多倫舉行會盟。透過會盟，康熙皇帝讓鬧彆扭的兩個部落重歸於好，並且建議漠北蒙古的各個部落像漠南蒙古一樣，實行大清的盟旗制度。

不知道康熙皇帝是用什麼辦法，讓北方鄰居願意與清朝和平相處？

盟旗制度，就是讓各個部落，把自己的部眾像清朝八旗一樣編列成旗，再把幾個旗合成一個盟，大家推選一位盟主負責監督與調解。汪王們對康熙皇帝相當敬畏，一致接受了他的提議。

原來是這樣啊

揚州畫派

清朝康熙到乾隆年間，江蘇揚州地區，有一群以書畫為生的畫家。他們的畫，反映了讀書人內心的鬱鬱不平，融合個人風格強烈的詩文、書法，對書畫風格產生很大的影響。最有名的八人：汪士慎、黃慎、金農、高翔、李鱓、鄭燮、李方膺、羅聘，被稱為「揚州八怪」。

大事記

世界
1680年，芭蕾舞首次從法國傳入德國
1683年，首批德國移民來到北美

中國
1683年，鄭克塽降清，臺灣納入清朝版圖
1684年，康熙皇帝第一次南巡

治理黃河的大功勞

平定了各地叛亂後，康熙皇帝終於有心思來處理黃河水患了。

明朝末年到清朝初年，黃河水利設施年久失修，幾乎每年都會決口。僅一六六二年到一六七七年，大規模的決口就發生六十七次之多。每次決口，都是下游百姓的災難。

康熙任命靳輔負責治理黃河。從一六七七年到一六九二年，整整十五年，靳輔一心一意治理黃河，甚至病逝在工作崗位上。經過靳輔治理，此後多年，黃河沒再發生過大的決口，兩岸百姓可以安居樂業。

康熙皇帝非常關心黃河治理以及沿河百姓生活，他六次南巡，每次都去視察黃河。此外，每到一處，都要考察當地官員是否有人貪汙腐敗、欺負百姓。

他還仔細詢問當地百姓家裡的生活與田地裡的收成。

剛入關時，多爾袞頒布了《圈地令》、《逃人法》，北京附近的大片土地被旗人圈佔，大批農民失去土地，成為旗人的奴隸。

鰲拜等四大臣輔政時，只關心旗人生活，放任圈地。這使得要繳納賦稅的土地，以及可以征用的壯丁，都越來越少，國家利益受到損害。除此之外，從皇太極時代努力修復滿人與漢人的關係，也越來越差了。

年少的康熙皇帝非常敏銳的察覺到了這些問題。於是，在他剛開始親政的康熙八年，也就是一六六九年，他下令永遠禁止圈地，不許旗人隨便霸佔漢人土地。

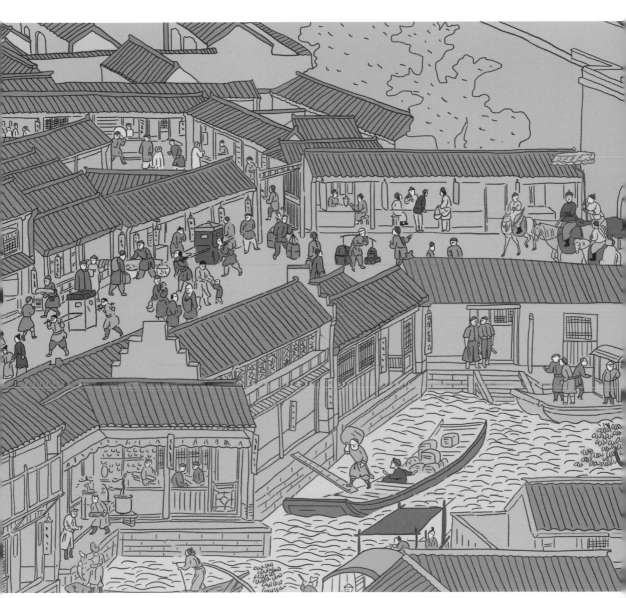

▲康熙皇帝南巡，看到江南水鄉的人們生活富足、安居樂業。

自古以來，百姓繳納的賦稅分為兩種；一種是土地稅，也就是土地種出的糧食，要繳納一部分給國家；另一種是人頭稅，就是按照家庭人口，多收錢糧，國家也就更強大了。

尤其是能幹活的成年人，按人頭繳錢給國家。因此，歷代皇帝在祭祀天地時，都會請求神靈保佑來年五穀豐登、人畜興旺，這樣就能多收錢糧，國家也就更強大了。

康熙年間，停止圈地，治理黃河，戰爭減少，百姓過上了難得的好日子，人口規模迅速成長。康熙皇帝非常高興，於康熙五十一年（一七二二年）宣布，以後百姓家裡不論生多少孩子，都不用多繳

皇帝多收稅，才能讓國家變得有錢，為什麼康熙皇帝卻下令減少稅收呢？

錢，人頭稅只按這一年的數額徵收。這個「滋生人丁永不加賦」的福利政策，前所未有。

學士們的新希望

康熙皇帝跟他的祖父皇太極一樣熱愛學習，他熟悉儒學，而且非常重視漢族學士的意見。

一六七七年，康熙皇帝設立南書房，選拔飽讀詩書的學士值班，與他一起商議國家人事、草擬聖旨，也陪著他寫詩、作畫、作文章。康熙非常信任學士，外出巡視也帶著他們。

為了延攬更多人才，設立南書房兩年後，康熙皇帝宣布加開一次「博學鴻詞科」。此時，正值「三藩之亂」，很多讀書人原本期待吳三桂能打敗清軍，漢人才有機會出頭。「博學鴻詞科」一開，

原來是這樣啊

萬卷大書《古今圖書集成》

《古今圖書集成》於康熙年間編成，是現存部頭最大、保存材料最多的類書。全書一萬卷，耗時二十八年編撰完成，幾乎包含清代以前各類圖書的精華。這是康熙留給後世的珍貴資產。

奉旨編成《康熙字典》

《康熙字典》由張玉書、陳廷敬等奉詔編纂而成，於康熙五十五年（一七一六年）印行。它是我國古代收錄字數最多的一部字典，也是第一部以字典命名的辭書，共收錄四萬七千零三十五個漢字，含讀音、釋義，並詳細逐條舉例。

讀書人看到了希望，就倒向朝廷，高高興興考試去了。就這樣，康熙皇帝巧妙的收攬了讀書人。

康熙皇帝在位六十一年，是中國歷史上在位時間最長的皇帝，也是少有的有作為的皇帝。在他統治下，中國歷史上最長的盛世「康乾盛世」於是展開。

▲康熙皇帝修改稅收政策，減輕農民負擔。

一年只放半天假的皇帝

☀️ 康熙皇帝傳位

遵循漢族儒家傳統的康熙皇帝，早在一六七五年，就把皇后所生的嫡次子胤礽立為皇太子，悉心培養、嚴格教育。但他對胤礽的表現始終不滿意，終於在一七〇八年，廢黜了胤礽。此舉使得幾位年長的皇子開始暗中較勁，歷史將這段經過稱為「九子奪嫡」。康熙皇帝駕崩後，大臣根據他的遺詔，宣布由第四個兒子胤禛繼承皇位，也就是歷史上特別勤勞的皇帝——雍正皇帝（清世宗）。一年三百六十五天，他只在生日那天給自己放

雍正皇帝推行哪些措施來鞏固權力呢？

1718年，西班牙禁止「大帆船」運載中國蠶絲與絲織品

1719年，英國人笛福著成《魯濱遜漂流記》

半天假，其餘時間都在工作。

皇位得來不易，雍正皇帝格外珍惜，絕不允許任何人從他手中分走權力。

✿ 軍機處是做什麼的？

一開始，軍機處是為了迅速處理西北戰事而設立的。那時，所有消息都靠騎馬傳遞，從西北青海到都城北京，一來一回，不只一個月，然而，軍情緊急，往往需要快速應對，做出決策。於是雍正在內閣外設立軍機處，專門負責處理西北軍務。

雍正發現軍機處效率很高，於是慢慢的，不僅是西北軍務，全國大大小小的事情，都改在軍機處處理，因此軍機處也就取代了議政王大臣會議、內閣和南書房，成為權力核心。

除了設立軍機處，雍正皇帝還從康熙皇帝那裡繼承了密摺制度。地方官員上任前，雍正都會交付一個帶鎖的小盒子，鎖配有兩把鑰匙，分別在雍正皇帝和官員手中。官員有什麼事情要祕密報告皇帝，或是打其他官員的小報告，就寫奏摺，裝在小盒子裡鎖好，送去北京，雍正再把回覆鎖在小盒子裡送回去。這樣一來，官員做事便會有所顧忌，生怕被其他官員告發。

🌸 西寧府的設立

權力鞏固之後，做事就方便多了。雍正先是平定了青海蒙古部落叛亂，並藉機在青海設立辦事大臣。在這之前，清朝對青海的管理方式，是授予當地部落首領官職，讓他們管理。現在可就不同了，叛亂平定以後，青海蒙古部落的首領對清朝敬畏有加。

1729年，英國人S‧格雷首次區分導電體和絕緣體

1730年，「文字獄」徐駿案發

1733年，英國人約翰‧凱伊發明飛梭織布機，「工業革命」開始

1733年，清朝政府命令各省設立書院

▲雍正皇帝設立軍機處處理事務。軍機處官員的職位有軍機大臣、軍機章京。

世界大事記

世界
●1721年，羅伯特·沃波爾
任英國首相，內閣制由此形成

●1724年，巴黎證券交易所
開業

中國
●1720年，清朝設公行制度，
負責西洋各國貿易

雍正趁機於一七二五年在青海設立西寧府，將原先由部落首領管理的土地與人民，直接交給清朝派去的官員管理。

青海蒙古部落的叛亂，受到西藏宗教勢力影響。叛亂平定後，雍正藉機加強對西藏的管理，在西藏設立駐藏大臣，這樣一來，西藏一有什麼風吹草動，駐藏大臣就可以第一時間向北京彙報。

原來是這樣啊

圓明園

　　圓明園是負有盛名的園林建築。它最早是康熙皇帝賜給後來的雍正皇帝，當時的四阿哥胤禛的園林。前後歷經一百五十餘年的建設，圓明園園林面積廣達三百五十公頃，有五百個足球場那麼大。它富麗堂皇，不僅運用了中國傳統的造園藝術打造園林風景，也吸收融合了西方的造園技術，被西方傳教士譽為「東方的凡爾賽宮」。一八六〇年，圓明園慘遭英法聯軍劫掠、焚毀；一九〇〇年，八國聯軍再次毀壞圓明園，有「萬園之園」美稱的圓明園變成一片廢墟。

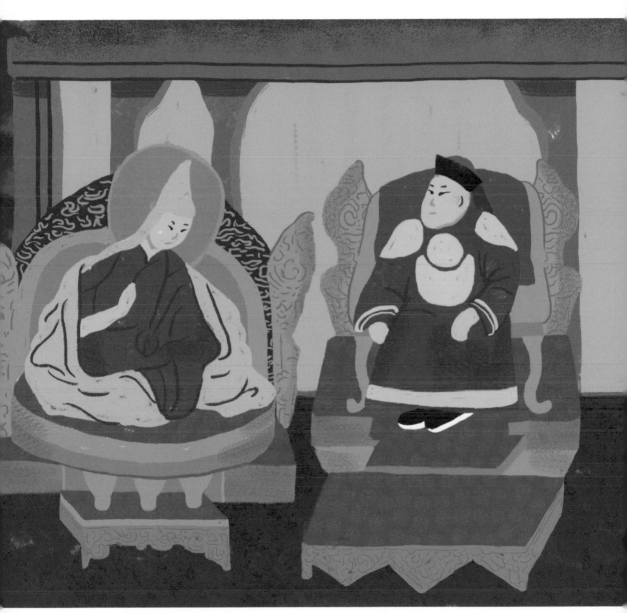

▲為了加強對西藏地區的控制，雍正皇帝在西藏設立駐藏大臣。

乾隆時代好富庶！

✦ 乾隆皇帝登場了！

雍正皇帝每天批閱奏章到深夜一兩點，平均每天要寫七八千字的批覆。這樣大的工作量，馬拉松運動員都受不了。在位十四年以後，雍正皇帝就駕崩了。根據遺詔，由他的四子弘曆（清高宗）即位，定年號乾隆。

雍正留給乾隆的，是一個經濟富裕、軍隊強大、民生安泰、國力蒸蒸日上的大清國。由於祖父與父親的經營積累，乾隆皇帝的荷包裡有的是錢，而他花錢的本事也是很厲害的。

1762年，法國人盧梭發表
《社會契約論》

1751年，乾隆皇帝首次南巡

1757年，乾隆皇帝下令僅保留
廣州一地做為對外通商港口

「十全武功」的成績

十全武功，是指乾隆在軍事上的十場重大勝仗。這十場勝仗，包括：打敗準噶爾蒙古兩次，平定新疆的回部叛亂，打敗大小金川兩次，打敗緬甸、越南各一次，平定臺灣一次，打敗廓爾喀兩次。這十場戰爭，把清朝的邊境鞏固得牢牢的，新疆與西藏也由朝廷直接管理。

乾隆皇帝在位時，清朝版圖十分遼闊，但是軍隊的開銷也十分驚人。乾隆在位六十年間，平均每年花在對外戰爭的經費，至少兩百五十萬兩白銀。這在主要依靠農業生產的社會，是天文數字。

乾隆皇帝以「十全武功」概括自己的成就。「十全武功」是什麼意思？

1773年，英國議會通過《茶葉稅法》，
以傾銷東印度公司積存的茶葉，引發北
美波士頓傾茶事件

1774年，德國人歌德著成《少年維特之煩惱》

1774年，清廷在避暑山莊建文津閣，
儲藏《四庫全書》

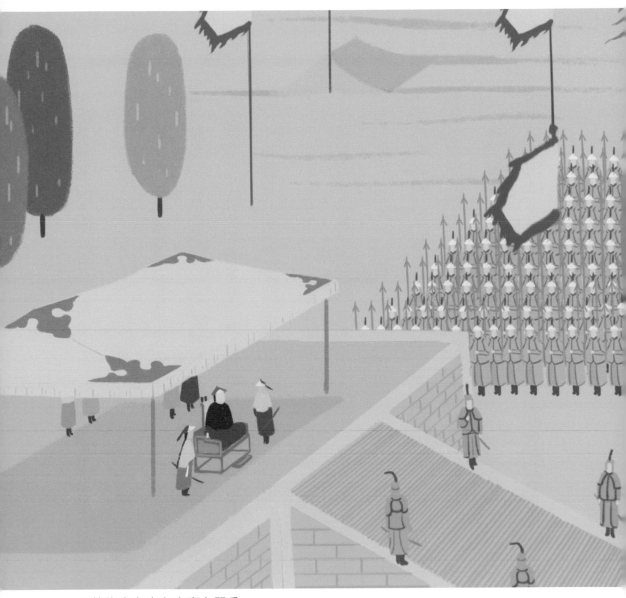

▲乾隆皇帝坐在高臺上閱兵。

巡視富庶的江南

乾隆皇帝最尊敬也最崇拜的人就是他的祖父——康熙皇帝。

從小他就立志要和祖父一樣，做一個勵精圖治的皇帝。除了擴大鞏固國家領土外，乾隆皇帝也像康熙皇帝一樣，多次去江南巡視。

他先後在一七五一年、一七五七年、一七六二年、一七六五年、一七八〇年、一七八四年六次南巡。不同於康熙，乾隆每次下江南都是浩浩蕩蕩、前呼後擁。每次巡視，光是負責保護皇帝的官兵就有三千人，還有六千四馬和四五百艘船。每到一個地方，都要入住當地特地為皇帝與隨行官兵準備的行宮，還要徵調許多百姓來服務。修造行宮及徵調百姓，又是很大一筆開支。

花銷雖多，但乾隆皇帝南巡，確實做了許多實事，不是只為遊玩。包括巡視治河工程進度，獎勵積極報效朝廷的士人，詢問

1788年，英國議會提議廢除奴隸貿易

1790年，徽班三慶班進京，促使京劇形成

1791年，華爾茲舞曲在英國流行

1791年，小說《紅樓夢》由程偉元、高鶚整理後首次刊行並流傳各地

民間百姓生活疾苦，懲罰貪官汙吏，檢閱南方軍隊，祭祀明朝皇帝朱元璋的陵墓。透過這樣的互動，改善了朝廷與江南百姓的關係。

原來是這樣啊

千叟宴

「叟」是對老人的稱謂。千叟宴就是皇帝邀請一批年逾六十歲的老人到皇宮做客，設宴招待他們。在那個年代，老人人數多、健康長壽，代表國家繁榮興旺。

早在康熙時期就舉辦過千叟宴。乾隆皇帝繼承傳統，舉辦過兩次。最盛大的一次是在嘉慶元年，共有五千九百多名老人參加，其中百歲以上的就有十幾位。他們從全國各地齊聚北京，共同祝願盛世繁榮昌盛。

世界大事記

1778年，法國承認美利堅合眾國

1783年，法國人孟格菲兄弟發明熱氣球，實現人類第一次自由飛行

1786年，法國里昂工人罷工

中國

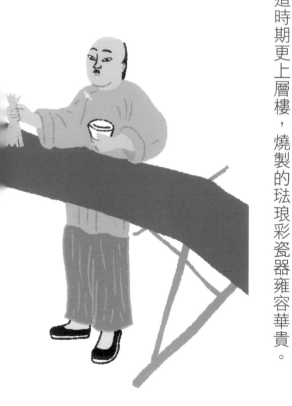

乾隆皇帝在位期間，清朝經濟實力達到頂峰。北方挖掘深井灌溉，使得原本種不出糧食的旱地年年豐收；南方福建地區種起好吃又高產的紅薯，缺糧情況得到緩解。最富庶的則是乾隆皇帝六次到訪的江南。

江南地區有些百姓並不需要辛苦種地，而是在家織布，賣布的收入足以養家。普通人家，也有能力買一兩匹絲綢給子女結婚用。要知道，在同時期的歐洲，來自東方的絲綢，是貴族、富商才穿得起的奢華衣料呢。

乾隆皇帝特別喜歡五彩斑斕、漂亮華麗的瓷器。著名「瓷都」江西景德鎮的製瓷技術，也在這時期更上層樓，燒製的琺瑯彩瓷器雍容華貴。

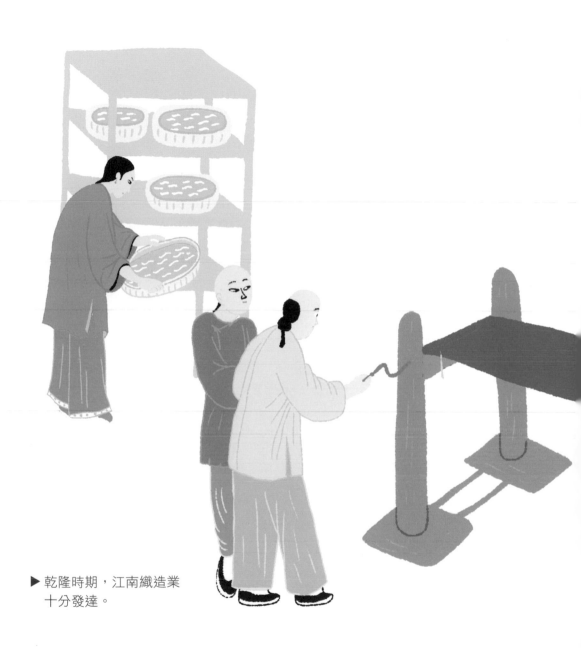

▶ 乾隆時期,江南織造業
十分發達。

四庫全書

　　修撰《四庫全書》是乾隆年間的大型修書工程，由三百六十多名學者負責編纂，三千八百多人負責抄寫，耗時十三年完成。一共收書三千四百多種，總字數超過八億字。修成之後，抄寫七份，分散保存。經過兩百多年，現在只留存四套。

　　《四庫全書》保留大量文獻資料，是重要的文化遺產。修書過程中，乾隆皇帝命人燒了許多不利於清朝統治的書，成為一大遺憾。

乾隆愛題字

　　乾隆皇帝是個勵精圖治又有一點兒虛榮心的皇帝。他愛好寫詩，一輩子寫了四萬多首詩，平均每天至少寫一首；也愛好題字，不僅每到一地就題字，宮裡珍藏的古玩、字畫，也都被他題遍。還有就是喜歡西洋來的新鮮玩意兒，像是自鳴鐘、西洋樂器，甚至玩具獅子。

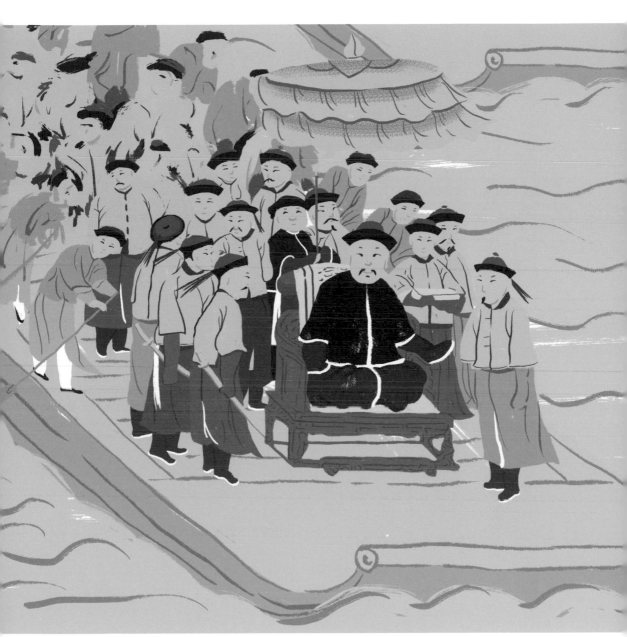

▲乾隆皇帝仿效康熙皇帝，六次巡視江南。

敗亡的伏筆！

康熙皇帝在位時，中國是世界實力一等一的強國。那時，在中國人眼中，中國是世界的中心，是世界上文明最發達的地方，周圍的國家都嚮往中國的生活。

❁ 宗藩體制與理藩院

清朝前期，由六部中的禮部負責處理周邊國家關係，有如現在的外交部。

那時，中國擁有很多屬國，如暹羅（今泰國）、朝鮮、緬甸、越南等，他們承認自己是清朝皇帝的藩屬國，按時向清朝進貢，但是清朝並不干涉這些國家的

事情。這些國家進貢的東西，朝廷一概收下，並且按照貢品的十倍價值回賜金銀布帛。這就是清朝初期的宗藩體制。

而北邊的蒙古，則由理藩院管理。一六六一年，理藩院從禮部獨立出來，成為獨立衙門。再後來，新疆、西藏也陸續撥給理藩院管理。甚至清朝與俄羅斯的關係，也歸理藩院管。

經歷康熙、雍正、乾隆三位皇帝統治，清朝在政治、經濟、文化、軍事等方面達到頂峰，但是清朝有一個政策，埋下了後來衰亡的伏筆，那就是閉關鎖國政策。

早期清朝實行海禁，是為了阻止南方沿海百姓幫助佔據臺灣的鄭家。

康熙二十四年（一六八五年），清廷在廣東、江南、福建、浙江四個省設立海關口岸，允許外國商船靠岸補給以及做生意。到了乾隆年間，由於英國商人不服從管理，於是清廷只留廣州一個口岸對外通商，而且做生意的對象，也限定為清朝指定的十三家商行。

▲清朝時期的廣州十三行。

不僅如此，連買賣的商品種類，也有明確限制。像糧食、鋼鐵之類的東西，是明令禁止出口的。雖然對外開放的口岸只剩一個，但是來中國的外國商船反而增多了。四個口岸開放時，每個口岸每年平均只有一艘西方商船靠岸；只開放廣州一個口岸時，平均每年六十四艘西方商船靠岸，西方人前來做生意的意願不減反增。

✤ 中西的禮儀之爭

清朝對西方商人限制很多，但對西方傳教士卻相對寬容。從明朝末期西方傳教士進入中國以後，信仰基督教的人漸漸多了。到了康熙年間，喜歡西方科技的康熙皇帝，更是大方允許西方傳教士在中國境內自由傳教。在這之前，來中國傳教的傳教士都屬於「耶穌會」，他們默許中國人祭祀祖先及孔子。但是，新來的傳教士來自不同教會派別，卻不能接受中國信徒的祭祀傳統。一七〇四

年，羅馬教皇嚴禁教徒拜祖先、孔子。

事情傳到康熙耳裡，他非常生氣。一七二一年，康熙下令禁止傳教士在中國傳教。此後，雍正、乾隆年間，雖然傳教士在紫禁城受到皇帝禮遇，但是天主教會仍然被禁止在中國傳教。這就是清朝歷史上著名的「禮儀之爭」。

雖然清朝政府擺出一副不歡迎西方人的樣子，但是西方世界對這個遙遠的東方古國很是好奇。法國思想家紛紛頌揚中國的科舉制度與文官制度，認為是最公平的制度。英國則派出以馬戛爾尼為首的使節團，帶著乾隆皇帝喜歡的西方新奇玩意兒，從英國到廣州，再北上觀見乾隆皇帝。在觀見之前，中國官員向英國人傳授禮儀，認為英國使節應該按照中國的傳統，向乾隆皇帝三跪九叩，而英國人覺得最多單膝跪地就可以了。最後，雖然馬戛爾尼順利見到乾隆，但是他們提出想與中國通商的要求，被乾隆一口回絕了。

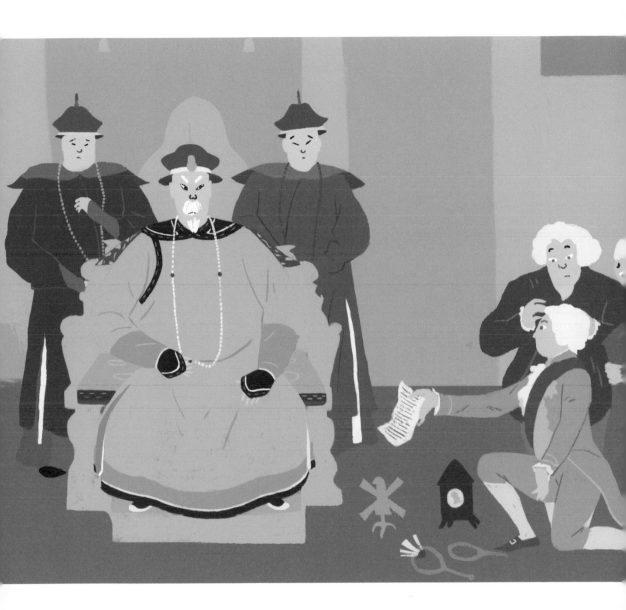

▲馬戛爾尼覲見乾隆皇帝。

人心惶惶的文字獄

清廷在對外閉關鎖國的同時，對內也實行嚴酷的文字獄與禁書、毀書政策。

文字獄指那些因為寫文章犯禁而設置的刑獄，自順治、康熙年間就已經發生。例如，一六六一年，有人告發浙江有個名叫莊廷鑨的讀書人，私自編輯《明史》，於是朝廷下令把死去的莊廷鑨從墳裡挖出來開棺戮屍，把他的家人、為書作序的、賣書的、印刷的、藏書的，以及當地官吏，統統處死或充軍，株連致死兩百多人。到雍正、乾隆時期，文字獄愈演愈烈。

除了利用文字獄打擊讀書人，乾隆皇帝還利用編修《四庫全書》的機會，大肆焚毀有反清思想的書籍、奏章，就連史書中涉及遼、金、元等少數民族政權的部分，凡有可能誘發反清思想的也被塗改。當時被銷毀的圖書達三千多種。

到清朝去
看書、聽戲！

乾隆時期經濟繁榮，文學、藝術發展也達高峰。

✤ 京劇誕生

徽班進京，是京劇歷史上非常重要的大事。

一七九〇年秋天，揚州鹽商組了徽劇班子進京，為乾隆皇帝八十歲生日賀壽。能讓他們看得上眼的徽劇班子，水準自然很高。這個叫三慶班的徽班，在北京演出大獲成功之後，其他幾個徽劇班子也跟著到北京演出。四大徽班成為

北京戲臺上受歡迎的常青樹，後來這些徽劇班子與北京的戲曲班子互相切磋，交流融合後誕生了新的劇種，就是京劇。

▼百姓喜愛聽戲，京劇大受歡迎。

大放異彩的小說時代

清朝誕生了三部非常知名的小說：《紅樓夢》、《聊齋志異》、《儒林外史》。

《紅樓夢》的作者曹雪芹出身官宦世家，祖先本是漢人，加入滿洲正白旗籍。曹雪芹十幾歲的時候，曹家捲入政治鬥爭而家道中落，曾經錦衣玉食的他，後來只能賣字畫以及靠朋友接濟為生，深感世態炎涼，便寫了一部小說來反映人生的起落，就是《紅樓夢》。

《紅樓夢》寫的是一個貴族家庭由興到衰的故事。曹雪芹花了十年時間寫成《紅樓夢》，貧窮的生活使他體弱多病，寫到第八十回就去世了。後來一個叫高鶚的人，按照曹雪芹原來的構思，繼續整理了後面四十回，使故事更為完整。

▶ 人們閒暇愛讀小說。

《聊齋志異》

《聊齋志異》的作者蒲松齡科舉落第，但在文學創作上有所成就。傳說蒲松齡創作《聊齋志異》，有這樣一個小故事：蒲松齡在家鄉柳泉的大路邊擺了一個茶攤，讓路過的人們可以歇腳休息、喝杯熱茶。而蒲松齡也藉機請他們講講各種稀奇古怪的故事。蒲松齡將這些聽來的故事，注入自己的想像，寫成奇幻小說。《聊齋志異》寫的是神仙鬼怪，卻真實揭露了人性。

▶ 久不得志的范進，
竟然考中舉人，自
己都嚇傻了。科舉
制度扭曲人性。

《儒林外史》

《儒林外史》作者吳敬梓是個有才華的讀書人，眼見正直廉潔的父親在官場被排擠、不得志，於是他放棄科舉，而且還寫書挖苦科舉弊病與官場醜態。比如〈范進中舉〉的故事，講的是老秀才范進參加鄉試，屢試屢敗，家庭窮困，受人嘲笑，岳父也瞧不起他。後來時來運轉，考中舉人。所有人對他的態度有了戲劇性的轉變，爭相逢迎，讓范進一時無所適從而舉止失常。他的屠夫岳父狠狠打了他兩記耳光，才把他打醒。吳敬梓把書呆子的可憐可笑、世人的勢利眼，寫得活靈活現，充滿諷刺。

被腐蝕的盛世王朝

所謂「物極必反」，清朝的衰落也是從乾隆時期開始的。乾隆皇帝晚年寵信貪官和珅，官場汙濁不堪。在乾隆皇帝禪位給嘉慶皇帝（清仁宗）的同一年，白蓮教在湖北、四川起義，長達一百多年的康雍乾盛世，開始走下坡。

一七九九年，乾隆去世十五天後，和珅在監獄中自殺。嘉慶皇帝查抄和珅的財產，沒想到和珅多年來積累下來的財富，竟然相當於國家十年的財政收入，因此民間有「和珅跌倒，嘉慶吃飽」的說法。

和珅死後，官員貪汙腐敗並未收斂，康雍乾三代持續進行的河防工程，也未繼續進行。到了道光皇帝、咸豐皇帝在位時，河防徹底崩壞，黃河洪水成災，沿河百姓又再陷入困境。

▲皇帝寵信和珅。官員討好和珅，就能在官場平步青雲。

1807年，英國化學家戴維
首次用電解溶鹽的方法製得金屬鉀和鈉

1833年，《東西洋考察每日統記傳》由
德國傳教士郭士立創辦於廣州，是近代
中國第一份中文雜誌

這時旗人的生活也不如以往。入關以後，旗人靠打仗建立軍功、獲取封賞的機會越來越少，兩百年下來，坐吃山空。原先入關時能征善戰的八旗勁旅，也早已腐化怠惰。

國力日漸衰敗，才能平庸的嘉慶皇帝拿不出辦法，也缺乏改變的勇氣。他的兒子道光皇帝（清宣宗）同樣守舊無能。整個道光年間，君臣只忙著爭論三件事：江南糧食運往北京，要不要放棄漕運，改走海運？要不要整頓並禁止私鹽？要不要向民間開放採礦？

這三件事的答案其實很簡單，當然都是「要」。但是原本運送糧食的漕運，已是各級官員獲取利益的管道，官員當然不願意失去這個財源。鹽商抬高鹽價，主管鹽政的官員可撈的油水也就更多，導致私鹽泛濫。允許民間開礦，本來是增加國家收入的好辦法，但是這對憑權勢霸佔礦山的官員來說無疑是不利的。所以，官員對這三件事給出的答案都是「不」。清朝也就無可避免的一步步走向失敗。

世界大事記

世界

1795年，法國確立宗教信仰自由

1801年，海地頒布憲法，宣布廢除奴隸制，脫離法國獨立

中國

1794年，四川、湖北一帶白蓮教興起

原來是這樣啊

魏源和《海國圖志》

　　魏源是清末思想家，《海國圖志》是他的代表作。一八四四，五十歲的魏源考取進士，被派往江蘇做官。在林則徐幫助下，他以自己搜集的資料寫成《海國圖志》一書，書中提出「師夷長技以制夷」的觀點，主張學習西方的軍事技術與軍事制度。他的觀點在國內不受重視，卻對日本的「明治維新」改革運動產生 推波助瀾的作用。

龔自珍《己亥雜詩》

　　龔自珍是清朝思想家、詩人，曾擔任官職，但都因心直口快、揭露時弊，遭到打擊與報復。心灰意冷的他辭官回家，寫了許多激昂、深情、憂國憂民的詩文，就是著名的詩集《己亥雜詩》。

外強中乾——
中國近代史的開端

✴ 與鴉片的對抗

十八世紀末期，當乾隆皇帝以為大清是世界第一強國時，萬里之外的英國發生一場工業革命，國力大幅躍進，機器代替手工勞作，能快速生產大量商品，甚至超過了本國的使用需要。

以前英國花很多錢從中國進口茶葉、瓷器、絲綢，工業革命之後，他們反過來要把大量生產的商品賣給中國，賺中國的錢。然而英國人無法順利打開中國市場，他們決定放棄合法貿易方式，向中國偷運鴉片。鴉片是會令人上癮的

林則徐大力禁煙，反而被清廷懲罰？

毒品，一旦沾上，即使家財散盡、身體垮了也無法停止。雖然道光皇帝多次下令嚴加禁止鴉片輸入，但是鴉片走私卻日益猖獗，上千萬的白銀外流，加劇了清政府的財政危機。

眼見鴉片對國家帶來嚴重危害，林則徐上書道光皇帝：

「這樣下去，數十年後，將沒有能打仗的士兵，也沒有銀子做為軍費了。」

道光皇帝決定派林則徐赴廣州查禁鴉片。一八三九年六月，林則徐把沒收的兩百三十多萬斤鴉片集中於廣東虎門銷毀。英國人損失慘重，他們對於未能如願打開中國的貿易大門十分憤怒。

▲林則徐在虎門銷毀鴉片

世界
大事記
中國

1839年，法國人達蓋爾
發明銀版照相法

1840年，英國發行
世界上第一枚郵票

1842年，美國人克勞福德·W·朗
在外科手術中首次用乙醚做為麻醉劑

1839年，林則徐虎門銷煙，
引發第一次中英鴉片戰爭

第一次鴉片戰爭

英國早就想侵略中國了。中國嚴令禁煙後，正好給英國武裝侵略中國的藉口。一八四〇年，英國從殖民地印度派出艦隊，先後從海上封鎖了廣州、廈門等地，又攻陷了定海（今浙江舟山），並一路北上，抵達天津大沽口外，兵鋒直指北京。

清政府震驚不已，立刻處罰因燒毀鴉片而激怒英國的林則徐，命令大臣琦善趕緊與英國議和，以化解危機。在廣州，琦善見識了英國人的堅船利炮，認為清朝絕非英國對手，迫於壓力簽訂了割讓香港並且賠款的條約。得知這個消息，道光皇帝怒斥琦善自作主張，而英國卻還認為自己吃了虧，決定擴大侵華戰爭。一八四一年八月，英國艦隊自廣州海面北上，接連攻佔廈門、定海、鎮海和寧波。

1849年，葡萄牙在澳門行使排他管理權

▲一八四〇年到一八四二年，英國對中國發動侵略戰爭，史稱第一次鴉片戰爭。

世界

中國

1845年，美國赫威發明縫紉機　　　1848年，法國小仲馬著小說《茶花女》

1848年，首批中國勞工抵達澳洲雪梨

�֎ 不平等條約

一八四二年八月二十九日，無力抵抗的清政府在南京與英國簽訂了《南京條約》，隨後又簽訂了《虎門條約》等補充條約。美國、法國也趁火打劫，強迫清政府分別簽訂中美《望廈條約》、中法《黃埔條約》，要求獲得除了割地賠款以外與英國同等的特殊權益，並且允許外國人在廣州、廈門、福州、寧波、上海五處通商口岸自由貿易，建立醫院、教堂。清朝的貿易大門就此被打開。

開放口岸後，中國與外國貿易額逐漸增長，大批洋貨湧入，中國人穿起了西裝，用起了洋布、懷錶，接觸到西方文化思想。

除了開放五處口岸，英、法、美三國還獲得了協定關稅、領事裁判權和片面最惠國待遇。

如何理解這些不平等條約？

協定關稅：外國貨進入本國市場的時候，需要繳稅，這會使外國貨的成本上升、價格變高，與本國產品有市場區隔，國家也可以因此獲得收入。進口關稅由各國政府訂定，本該清政府來定的關稅，現在要與外國商量，英國人要求清政府把關稅降低到五％，稱為「協定關稅」。後來美國、法國也要求同樣的待遇。

領事裁判權：這是指外國人在大清若犯了法，清政府無權審判，得交給外國在清朝的代表處理。這種要求，嚴重侵犯了中國的司法主權。

片面最惠國待遇：簽訂條約的列強，可以在清朝通商口岸自由貿易，建立醫院、教堂和墓地，享受同等待遇。但是清朝人到了英、美、法三國，並不享有同等待遇，所以是「片面」。

鴉片戰爭後簽訂的一系列條約，讓列強看到了清朝的外強中乾，蜂擁而至

争搶利益。一方面，清朝無法決斷自己的命運，任人宰割，深陷亡國危機；另一方面，沉睡的帝國也被迫睜開眼睛看世界。

原來是這樣啊

茶葉與鴉片戰爭

十八世紀的英國，不分階級，人人都愛喝茶。大量向中國購買茶葉，讓白銀源源不斷流入中國。英國也想輸出貨物給中國，中國卻不開放市場。於是，英國偷偷向中國輸入毒害身心的鴉片，賺中國的白銀。國庫嚴重空虛，威脅了清朝的統治，道光皇帝下令嚴禁鴉片，英國惱羞成怒，發動第一次鴉片戰爭。

罌粟花

罌粟長著碧綠的葉子，開著五顏六色的花，是草本植物，莖的支撐力弱且易折斷。罌粟大約在七世紀由阿拉伯人傳入。明朝以前，它是一種美麗珍貴的稀有植物，是能治病救人的藥材。明朝後期，有人把罌粟花結果後的汁液熬製成鴉片。吸鴉片會上癮，危害身體，甚至還會導致家破人亡。其實罌粟還是罌粟，改變的是人們利用它的目的。

相信上帝的太平天國

一八三六年，一心求取功名的洪秀全，第三次科舉落榜，大病一場。這時候，一本宣傳基督教教義的小冊子《勸世良言》吸引了他：「這書裡的內容不正和自己作過的奇幻的夢一致嗎？」洪秀全因此開始對基督產生信仰。一八四三年，他第四次科舉落榜後，決心創立「拜上帝教」，自稱天父之子、耶穌之弟，開始傳教並發展自己的勢力。

此時，正趕上鴉片戰爭後，清政府被迫允許外國人在口岸建立教堂。聽說廣州城內有教堂，洪秀全特地跑去研習基督教教義。他巧妙的將《聖經》與中國傳統學說相結合，讓「拜上帝教」

世界大事記

1851年，澳洲發現金礦，形成「淘金熱」

中國大事記

1851年，洪秀全、楊秀清等發動金田起義，建立「太平天國」

更容易被人們接受。很快，大批生活無望的貧苦百姓紛紛加入這個「中西合璧」的奇特宗教。一八五一年，懷著要建立美好大同世界的理想，洪秀全以天王之名建立太平天國，發動金田起義，要推翻清朝的統治。

清朝政府派兵大力圍剿太平天國。但是心懷希望、鬥志昂揚的太平軍所向披靡。一八五三年春，他們攻破南京，並定都於此。接著頒布《天朝田畝制度》，提出按人口平均分配土地、共享太平的政策規畫，讓太平天國的子民看到美好生活的希望。

勢如破竹的太平軍勢力很快便席捲了大半個中國，清政府心急如焚。危機中，一批有才幹的漢族大臣，組建極具戰鬥力的軍隊，其中以曾國藩的湘軍最為精銳。起初，湘軍在戰場上並不佔優勢，幾次大敗。不過，一八五六年轉機出現，由於領導集團內部分裂，太平天國迅速衰落，湘軍把握機會，在一八六四年攻破南京，太平天國落幕。

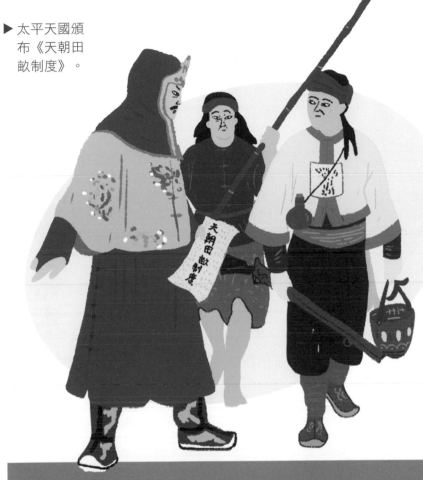

▶ 太平天國頒
　布《天朝田
　畝制度》。

曾國藩與湘軍

　　過去，清朝為防止漢人篡權，不許漢人將領掌握兵權。一八五一年太平天國興起後，清朝政府的綠營軍屢戰屢敗，咸豐皇帝命令曾國藩等有才幹的漢族大臣組織團練，建立地方武裝。曾國藩在家鄉湖南組建了一支精銳部隊，被稱為湘軍。湘軍驍勇善戰，消滅了太平天國。

第二次鴉片戰爭始末

✿ 無理的戰爭

《南京條約》一系列不平等條約簽訂後，外國列強興高采烈的運送大批貨物到五個開放的通商口岸，貨物銷售卻遠遠不如預期。怎麼會這樣呢？一定是開放的口岸不夠多！英、法、美三國便相繼向清政府提出修改條約，要求中國全境開放通商，鴉片貿易合法化，免除部分進出口稅等等。清政府斷然拒絕了他們的無理要求。

英、法兩國不達目的不罷休，它們以「亞羅號事件」與「馬神甫事件」為藉口，再次發動對華戰爭。一八五八年，英、法艦隊炮轟

為什麼會爆發第二次鴉片戰爭？

1860年，美國出現職業棒球運動員

1860年，英法聯軍火燒圓明園，《北京條約》簽訂

天津，威脅北京，美、俄趁火打劫。在猛烈攻勢下，清政府被迫與英、法、美、俄分別簽訂《天津條約》。

北京的威脅暫時解除後，清政府本該密切關注侵略者動向，積極做好防禦準備，卻把心思全用在鎮壓太平天國，給了列強可乘之機。一八六〇年，英法聯軍再次發兵北上。眼看就要打進北京城了，咸豐皇帝（清文宗）倉皇逃到承德避暑山莊。

英法聯軍攻入北京城，大肆洗劫了藏滿珍寶的圓明園，還放火燒了帶不走的宮殿。大火燒了三天三夜，把這個世界名園燒得只剩斷壁殘垣，記錄著這一段屈辱的歷史。清政府與英、法、俄，分別簽下了喪失主權尊嚴的《北京條約》。因為這次戰爭與鴉片戰爭的目的相同，都是要求清政府開放市場，所以被認為是第二次鴉片戰爭。

世界

大事記

中國

1856年，森林古猿化石在法國中新世地層被發現

1859年，英國人查爾斯·達爾文出版《物種起源》

1856年，第二次鴉片戰爭爆發

1858年，《天津條約》簽訂

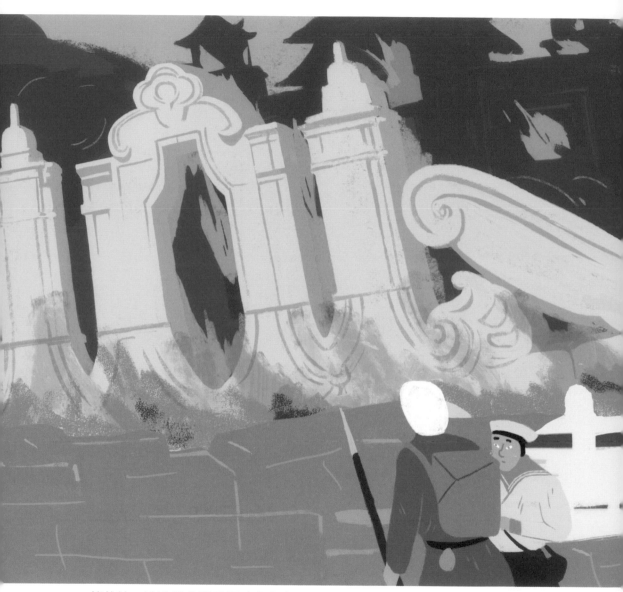

▲ 據估計，被洗劫的圓明園珍寶約有一百五十萬件。現在英國、法國的博物館裡，還能看到許多英法聯軍劫走的珍品。

吃了敗仗 任人宰割

這次戰敗，清政府先是與英、法、美、俄四國簽訂《天津條約》，又與英、法、俄簽訂了《北京條約》，中國在世界上愈發沒有地位，昔日的風光、驕傲早已不復存在。

按《天津條約》、《北京條約》的協定，清政府要割讓大片土地給列強，開放更多通商口岸。原來只能停在港口的英國商船，如今能駛入長江了。這讓身居內陸的人民也開始見到來旅行及做買賣的外國人。此外，英、法、美、俄四國為了控制清朝，還要求讓外國公使進駐北京。

在《南京條約》中提出的領事裁判權，也在《天津條約》中被重申，人與人之間的權利與尊嚴更加不平等了。老百姓不敢惹擁有特權的外國人！因為他們不受清朝法律約束，犯了罪也可以逍遙法外。

而《北京條約》簽訂後，中國被迫割讓更多土地，英國得到九龍半島。俄

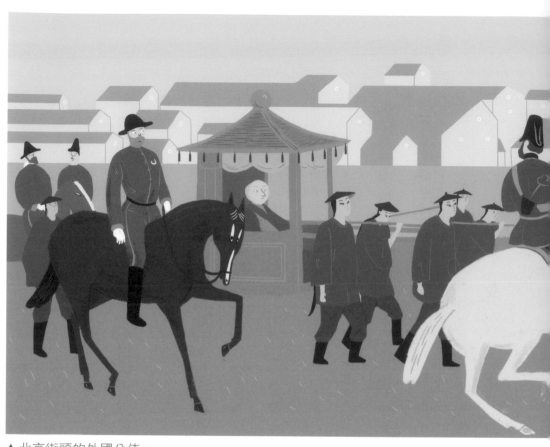

▲ 北京街頭的外國公使。

國人更貪婪，從十九世紀五〇年代到八〇年代，先後劃走清朝將近六分之一的國土面積，相當於三點九個日本那麼大！

還不止這些呢。曾經被禁的鴉片走私，成了合法貿易。在五口通商地區，外國商人利用《北京條約》允許漢人出國工作的條款，雇用中國百姓到海外做苦力。

✳ 外有戰爭 內有鬥爭

大肆掠奪、火燒圓明園後，英法聯軍心滿意足的撤出北京。而咸豐皇帝還沒來得及返回北京就病危了。臨終前，他將年幼的繼承人同治皇帝（清穆宗）託付給了八位經驗老臣（顧命八大臣）輔佐。

咸豐駕崩後，八位大臣為小皇帝擬定諭旨，呈給皇帝和兩位皇太后蓋印頒布。在小皇帝的生母慈禧太后授意下，有官員上奏請求太后「垂簾聽政」，遭八位顧命大臣反對。慈禧太后眼見時機尚未成熟，只好暫時隱忍。

後來，慈禧太后與政治實力雄厚的恭親王奕訢聯手。有了恭親王支持，她帶著小皇帝在群臣面前上演了被八位大臣欺負的戲碼，激起朝臣對八大臣專權的不滿。最終，慈禧太后藉小皇帝名義，一舉拿下八位大臣，開始在太和殿垂簾聽政。由於這件事發生在辛酉年，史稱「辛酉政變」。

原來是這樣啊

植物引起的戰爭──樟腦戰爭

提起晚清的中英戰爭，我們常會想到一八四〇到一八四二年，以及一八五六到一八六〇年的兩次鴉片戰爭。實際上，中英還為樟腦爆發過戰爭。

樟腦是合成塑膠的主要原料，十九世紀中期，樟腦的需求大增。盛產樟腦的臺灣，在第二次鴉片戰爭後部分開放。於是，早就覬覦臺灣樟腦的英國人，很快壟斷了樟腦貿易。一八六三年，清政府將樟腦專賣權收歸官方。英國人利益受損，多次要求清政府恢復樟腦買賣自由、賠償貿易損失未果，他們於一八六八年發動了「樟腦戰爭」。戰爭以中英簽訂《樟腦條約》為結局，此後臺灣的樟腦製作、出口權，都落到英國人手中。

《申報》創刊

隨著通商口岸開放，外國商人紛紛來中國做生意。他們開商鋪、辦洋行，甚至報社。一八七二年，英國商人美查等人，在上海開辦一家商業報紙《申報》，這是中國近代第一份報紙。《申報》原名《申江新報》，是當時唯一由外國人創辦、中國人執筆的報刊。從一八七二年創刊到一九四九年停刊，記錄從晚清、北洋政府到民國政府，歷經三個時代、七十多年的社會變遷。

虛心向強者學習！

西方侵略者壓迫清朝簽下不平等條約後，滿意的撤軍，太平天國之亂也被鎮壓，清政府總算能喘口氣了。思想較開明的大臣，開始學習西方文化及先進技術，忙著蓋工廠、建海軍、辦學校、生產日用品，他們被歸為洋務派！他們標舉「自強、求富」口號，試圖透過洋務運動，找到增強國力、抵禦外辱、鎮壓內亂的辦法。

簽下《北京條約》後，西方列強準備派公使進駐北京。為了方便與洋人打交道，清政府在一八六一年設立統領外交事務的總理各國事務衙門（簡稱總理衙門）。剛開始，總理衙門只負責外交與通商事宜，後來業務越來越多，連修築鐵路、開礦、製造槍炮等所有要跟洋人打交道的事務，都歸它管。總理衙門第

▼ 洋務派興建工廠，中國開始步上工業化的道路。

一位負責人世恭親王奕訢，他積極興辦洋務，與洋人和諧相處。

✿ 洋務運動都做了什麼？

「自強」是洋務運動初期的口號。看著西方的堅船利炮，新興的洋務派，暗下決心要學習洋人的先進技術，造出自己的艦炮，最終制服洋人。於是，在奕訢支持及曾國藩領導下，中國有了近代第一家軍工廠——安慶內軍械所。隨後，製造子彈、火炮、槍械等新式武器

的軍工廠相繼出現。再後來，洋務派竟然造出第一艘輪船，遺憾的是，這船不實用，需購置新裝備來優化它。這讓同治皇帝一籌莫展，因為朝廷收到了洋務派購買裝備需要耗費巨資的奏摺。於是，朝廷收到了洋務派購買裝備需要耗費巨資的奏摺。

勇於創新的洋務派，不得不跳出單靠「發展軍工業」自強的思維。同治末年，李鴻章大膽創新，以官督商辦的方式創辦民用工廠，也就是政府設立公司，民間投錢入股。很快，市場上便出現了上海機器織布局生產的布匹，軍工廠用的是從開平煤礦開採的煤炭。生產槍炮的洋務運動，逐漸兼顧生產布匹、煤炭等民生用品。

深知教育重要性的洋務派，還積極建立新式學堂，傳授西方科學與文化知識。學生們在同文館等學堂，學習外語、天文、算學；在福州船政學堂、天津水師學堂與天津武備學堂，學習軍事知識與機械製造。不僅在國內興學，還選拔優秀

洋務派有許多新想法，可總是遭到守舊派反對。為什麼要反對創新呢？

的學生出國留學！從一八七二年起連續四年，朝廷每年派出三十名聰慧的幼童赴美深造，學習法政、工科、礦學、化學等領域。這便是中國歷史上第一批公派留學生。

不甘落後的地方官員，也選派學生赴英、法留學。這批小留學生當中，不少人成了日後各行各業的翹楚。

◀晚清時期，清政府派出優秀的學童去美國留學，學習先進的知識與技術。

1873年，世界性經濟危機爆發　　　　　1879年，美國人愛迪生發明真空碳絲電燈泡

1879年，中國開始鋪設第一條電報線路

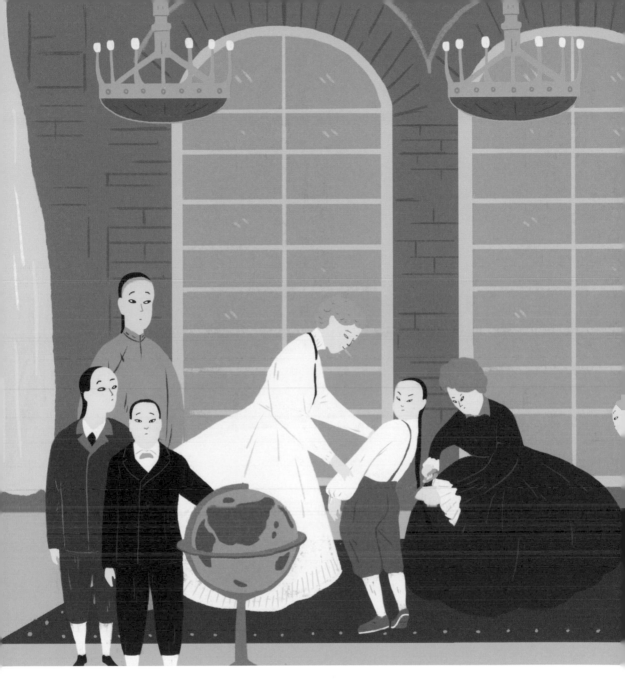

1862年，法國人雨果出版
《悲慘世界》

1861年，曾國藩在安慶設立軍械所，
製造洋槍洋炮，洋務運動開始

1872年，《申報》
在上海創刊

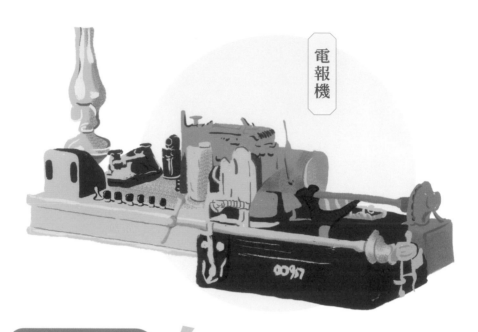

電
報
機

原來是這樣啊

電報

　　今天，我們通過網絡給遠方的朋友發送資訊，退回到一百多年前，就得靠電報了。電報是十九世紀早期的一種通信方式。第二次鴉片戰爭後，西方列強本打算在清朝鋪設電報線路，但視新科技如妖魔的清政府堅決拒絕。直到一八七九年，開明的李鴻章不顧守舊勢力強烈反對，堅持引進電報技術，中國才有了第一條軍用電報線路，隨後，逐漸推廣到全國。

第二次鴉片戰爭後，就有人建議朝廷成立海軍艦隊。直到一八七四年，日本企圖佔領臺灣，才使清政府意識到海防的重要，決心建立海軍艦隊。在這樣的背景下，清政府籌畫建立南洋水師、北洋水師、東洋水師三支艦隊。儘管經費短缺，仍勉力於一八八八年，建立起中國近代海軍中實力最強、規模最大的北洋水師。

起初北洋水師的裝備，先進程度堪稱亞洲第一。然而，還來不及高興，朝廷縮減、挪用軍費，讓洋務派連連歎氣。因為無力維護艦隊，北洋水師原本威風的戰艦變得陳舊落後。而此時，一度

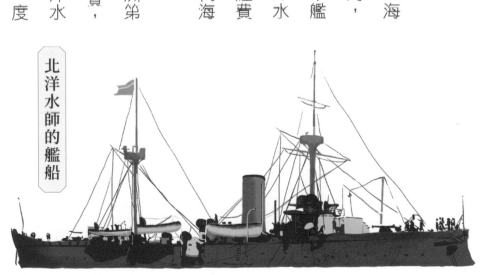

北洋水師的艦船

落後的鄰國日本大力發展海防，並在一八九五年的中日甲午戰爭中，戰勝北洋水師艦隊。北洋水師幾乎全軍覆沒，洋務運動宣告失敗。

清政府批准興建的第一條鐵路

　　十九世紀末，為了方便運輸煤炭，李鴻章上奏朝廷，請求修建鐵路，遭到守舊派極力反對，清政府勉強批准建設中國第一條鐵路──唐胥鐵路。一八八一年十一月，全長九點三公里的鐵路建成，當年還是用驢馬拉貨車，次年便改用機車牽引。開平的煤炭再也不需用馬車運送，火車使煤炭運輸更加便利。

　　隨後，全國興起修鐵路風潮，到清朝滅亡，全國共建官辦鐵路十三條、商辦鐵路四條，還有多條中外合辦以及外國人承辦的鐵路。

清朝的火車

甲午戰爭的慘痛教訓

❋ 慈禧太后六十大壽的「大禮」

一八九四年，慈禧太后即將迎接六十大壽之際，鄰國日本準備了份「大禮」——發動甲午戰爭。

十九世紀中期，先後在西方列強脅迫下打開國門的中、日兩國，走上了不同的道路。日本痛定思痛，大刀闊斧的改革，走上「明治維新」之路。實力不斷增強的日本，甚至心生稱霸亞洲、征服世界的野心。而清朝仍舊渾渾噩噩，給了鄰國日本可乘之機。

一八八六年，北洋水師出海執行任務，返航時，「定遠」號和「鎮遠」號

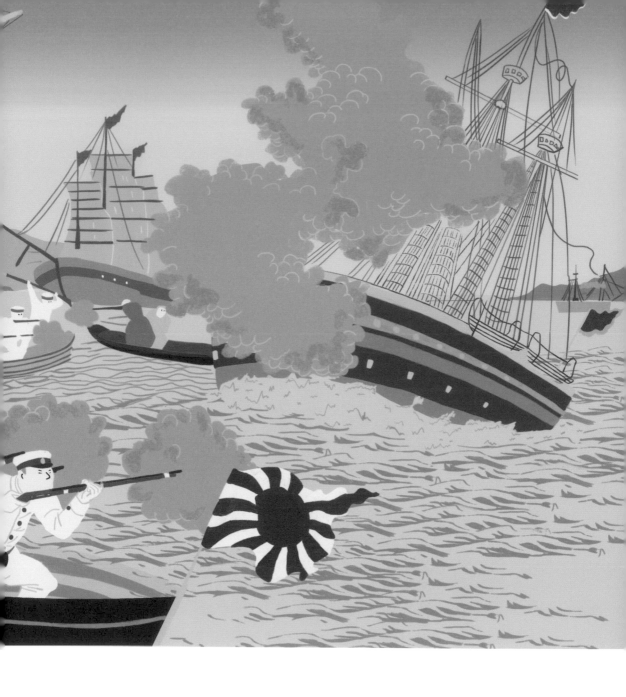

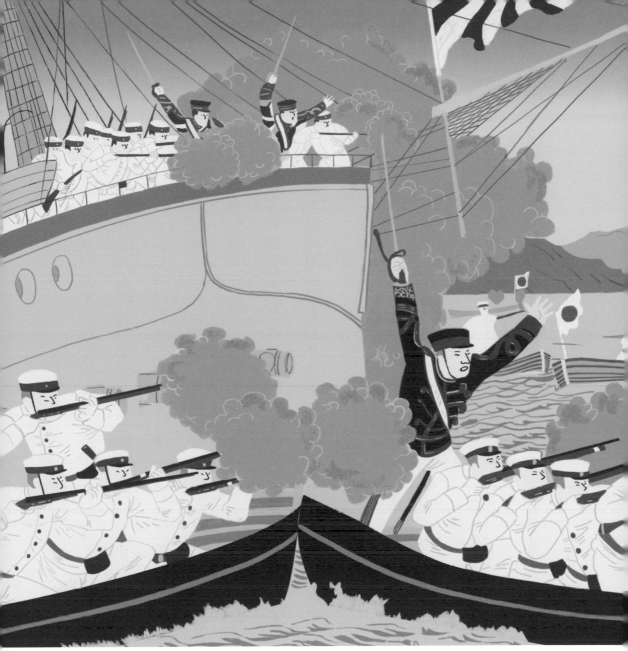

▲中日甲午戰爭。

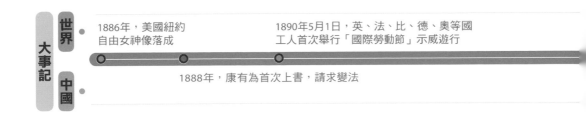

世界
1886年，美國紐約
自由女神像落成

1890年5月1日，英、法、比、德、奧等國
工人首次舉行「國際勞動節」示威遊行

大事記

中國
1888年，康有為首次上書，請求變法

打算在長崎進行檢修，並趁機對日本進行友好訪問。沒想到，清朝水兵與當地員警發生衝突。日本政府借題發揮，並大力發展海軍，準備發動侵略戰爭。

一八九四年，朝鮮爆發東學黨之亂，中、日兩國共同出兵平息叛亂，但雙方在退兵問題上出現分歧。日本伺機發動戰爭佔領朝鮮，突襲北洋水師，成功取得黃海制海權。隨後，日軍由朝鮮從陸地向清朝進攻，海軍重鎮旅順被攻佔。中日甲午戰爭，最後是在簽下屈辱的《馬關條約》後畫上句號。

第二年，日軍又攻陷北洋水師基地威海衛，北洋水師幾乎全軍覆滅。

弱國無外交

簽訂《馬關條約》期間，清朝代表李鴻章竭盡全力與日本談判，但日方強硬回覆「外交依靠國家實力」，拒不讓步。

羸弱的清朝任人宰割。日本一口氣割去了遼東半島、臺灣及澎湖列島。若

▲清政府與日本簽訂《馬關條約》。

不是俄、法、德三國基於自身利益進行干涉，日本還不情願讓清政府用三千萬兩白銀就贖回遼東半島。實際上，贖金加上原本商定好的兩億兩白銀賠款，賠款總額達到了甲午戰爭之前所借外債總額的五倍有餘！

天文數字般的賠款，讓西方銀行業沸騰了。面對千載難逢的賺錢良機，俄、法、英、德等國的銀

行紛紛主動提供借款。沒
多久，清廷就意識到列強
的虛情假意，三億兩白銀
的借款，最後要翻倍還到
六億多兩，列強如願進一
步控制了中國經濟。

而《馬關條約》允許
日本在華投資建廠，更是
讓列強對中國的經濟侵略，
由商品貨物輸出到土地佔
領，甚至資本輸出。

然而屈辱還沒有結束。
一八九七年德國強行佔領

▼《馬關條約》簽訂後，清朝又新增了許多通商口岸。

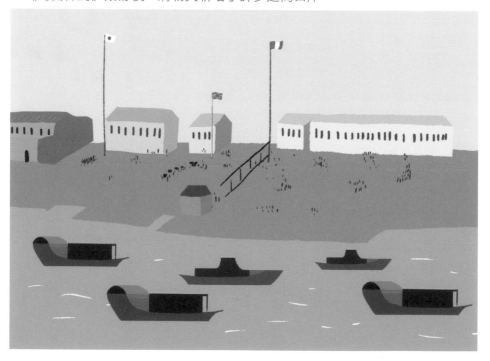

膠州灣，並取得山東境內建築兩條鐵路的特權。而法國不僅強租了廣州灣，還將雲南、兩廣納入勢力範圍。不甘落後的英國，則在強行租借威海衛、香港新界等地後，更把長江流域變成它的勢力範圍。俄國更是打著修築中東鐵路的名號，強租旅順、大連，並把遼東半島據為己有，一步步將東北全境納入勢力範圍。

歷史事件 14

一百天的重大變革！

一八九五年春，當《馬關條約》簽訂的消息傳回國內，引起全國上下強烈抗議。正在北京參加科舉考試的康有為怒不可遏，結合一批有相同主張的人，起草了慷慨陳詞的萬言書，提出拒簽和約、遷都抗戰、變法圖強三項主張，準備呈給光緒皇帝（清德宗）。全國十八個省的上千名舉人簽名支持，這便是著名的「公車上書」。

上至朝堂、下到街巷，都在議論這次上書。

康有為、梁啟超等人也趁勢擴大宣傳西方君主立

同樣是改革，日本的「明治維新」卻成功了。為什麼慈禧太后等人會反對戊戌變法呢？

憲制度。一八九八年，光緒帝頒布《定國是詔》（又稱《明定國是詔》），決心進行改革。因為這年是農曆戊戌年，所以又叫「戊戌變法」。

一條條涉及軍事、官制、經濟、文化等領域的改革法令，陸續從紫禁城傳向全國各地。隨著改革深入，守舊的反對勢力如坐針氈，為保住自己利益，他們向慈禧太后請求制止維新派的「胡作非為」。

其實，維新派所主張的君主立憲制，也讓慈禧太后深感恐懼。要是實行了君主立憲制，把權力交給所謂的議會與百姓，自己就成了沒有實權的君主，這是慈禧太后萬萬不能接受的。

於是，慈禧太后聯合反對變革的守舊勢力，軟禁光緒皇帝，之前頒布的新政，除了京師大學堂繼續保留外，其餘的全部廢棄。慈禧太后還下令逮捕擾亂舊秩序的維新派，譚嗣同、楊銳、林旭、劉光第、康廣仁、楊深秀這些激進批判舊勢力的改革派，被處以極刑。這六人就是著名的「戊戌六君子」。為期僅一百零三天的戊戌變法失敗。

原來是這樣啊

京師大學堂

　　一八九八年戊戌變法期間，躊躇滿志的光緒皇帝批准建立京師大學堂，這是中國近代史上第一座國立綜合大學。京師大學堂以「中體西用，中西並重」為辦學宗旨，課程涵蓋中國傳統學科，以及從西方引進的政科（法律和政治）、商科、數學、理工科等科目。一九〇〇年八國聯軍侵華，京師大學堂損毀嚴重，被迫停辦，一九〇二年才得以恢復。一九一二年，京師大學堂更名為北京大學。

世界

大事記

中國

1898年，京師大學堂在北京設立

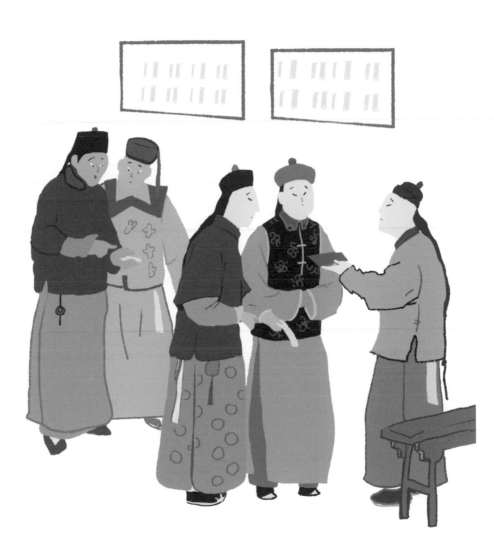

▲康有為等人發動「公車上書」。這裡的「公車」可不是
交通工具，而是漢朝的官署名，後來用來指稱舉人進京
考試，或是進京請願、上書。

又一次戰敗！

巨額賠款帶來沉重經濟負擔，加上連年自然災害，民生困苦。中國北方有一批自稱「義和團」的人，打著「扶清滅洋」的口號，發起了義和團運動。

義和團的團民，有貧苦百姓，也有王公貴族，他們都非常痛恨欺負中國的洋人，四處焚毀教堂、殺害傳教士，引得洋人不斷向清廷抗議。慈禧太后一邊盤算著怎麼利用這些有匹夫之勇的人來對付洋人。

列強眼看清政府擺不平義和團，就強行派軍隊進入北京城。面對列強的蠻橫態度，清政府逐漸承認義和團，允許他們進入北京城。西方侵略者則開始著手準備聯合侵華，鎮壓義和團運動。

一九〇〇年五月，英、法、美、德、義、俄、日和奧匈帝國，以鎮壓義和團、保衛在京的使館安全為藉口，組成八國聯軍，準備大舉進犯中國領土。六月，清政府向洋人宣戰，然而東南省份的巡撫沒有服從命令，反倒與英、美等列強簽訂了「東南互保」協議，以求免於戰火。八月，八國聯軍攻陷北京，慈禧太后和光緒皇帝倉皇西逃。緊接著，北京城內爆發激戰，最終義和團不敵八國聯軍，撤出北京。佔領北京後，八國聯軍燒殺搶掠，城內慘不忍睹。

淪為半殖民地

一次戰敗，就意味著一份不平等條約即將簽訂。一九〇一年，清政府與八國列強簽訂了《辛丑條約》，中國淪為半殖民地。

八個國家獅子大開口，要求清政府支付賠款四億五千萬兩白銀，分三十九年還清，本金加利息，共計九億八千萬兩白銀，這筆錢被稱為「庚子賠款」。

▲八國聯軍指的是英國、俄國、日本、法國、德國、義大利、
　美國、奧匈帝國這八個國家組成的聯合軍隊。

1910年，美國人費希爾發明電動洗衣機

不過，後來美國也承認這個賠款要求實在過分，於是通過資助中國教育、培養留學生等方式返還部分賠款。北京清華大學就是用美國退還的「庚子賠款」建立的。

挨打還要賠錢給對方，這還不是最過分的。《辛丑條約》竟然限制清朝的子民在自己國家的活動範圍──被設置為外國使館區的北京東交民巷，能讓洋人部隊駐紮，卻禁止中國人居住。

眼看已淪為半殖民地的清朝到了亡國的邊緣，清政府為維護自己的統治地位，不得已在一九〇一年宣布實行「新政」。

於是，延續千年的科舉制度廢除，新式學堂相繼建立，越來越多的人學習西方的科學技術與知識。清朝軍隊也不再只重量而不重質，要當兵，年齡、體格、文化程度都要達到標準才行。採用西方軍隊編制與訓練方式，更是提高了新軍隊的戰鬥力。日俄戰爭中，小國日本戰勝了龐大的俄國，令清政府感到震撼，認識

世界

大事記

中國

1900年，美國輕武器設計家勃朗寧設計出第一把自動手槍M1900

1903年，出租汽車首次出現於倫敦

1900年，八國聯軍入京。
王圓籙發現敦煌莫高窟17窟藏經洞

到先進政治體制的強大，派出五位大臣出國考察，並在一九○六年九月一日宣布「預備立憲」。

一個滿身傷痕的老帝國，總算想要走向更有活力與效率的君主立憲制。

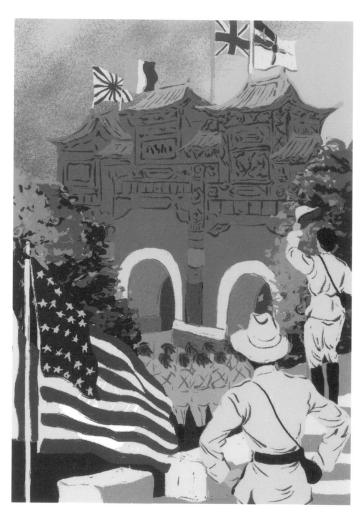

▲北京失陷，八國聯軍的旗幟在故宮城門上飄揚（原圖為法國一家畫報上的彩色石印畫）。

半殖民地國家

　　接二連三的不平等條約簽訂後，中國看似還是個獨立國家，由清政府獨立統治，但是實際上國家的政治、經濟各方面，都在一次次割地賠款下被西方列強控制。像這樣表面獨立，但實質被殖民者奴役的國家，被稱為半殖民地國家，它給國家帶來了沉重的災難。

不斷變化的考試制度

歷史上存在時間最長的考試制度，非科舉制莫屬，從隋唐開始，到一九〇六年廢除，前後歷時一千三百年！

創立初始，科舉制是一種人才選拔制度，為所有人敞開大門，只要成績好，不管出身如何，均可為國效力。

到了唐朝，每年除了要舉行分期的常科考試，還會根據需要進行臨時考試。

武則天最早進行大規模殿試，篩選出優秀考生聚到大殿，由她親自監考選拔。

殿試在宋初固定下來，從此，天子與科舉中第的人，除了是君臣，也是師生。從尊師重道的傳統來看，這樣有利於維護統治。同期實行的密封姓名、謄寫卷子，可避免考官知道考生姓名與字跡後串通作弊，更顯公平。到了元朝，

科舉曾中斷七十餘年。明初為了縮小南北差異，分區會試，南北地區錄取的舉子，統一參加殿試。

明清的科舉，分鄉試、會試、殿試三級，格式固定的八股文開始流行。晚清，八股文的弊端畢現，禁錮了讀書人的思想，最終光緒帝通過戊戌變法，廢除八股取士，批准建立新式學堂。

此後，近代教育制度逐步建立。清末，來自西方列強的壓力與國內統治危機，使慈禧太后終於鼓勵各地興辦新式學堂，並下令於一九〇六年終止延續千年的科舉。

其實，科舉制度不僅有文人科舉，唐朝開始還有武舉制度，但宋朝重文輕武，武舉中斷，直到宋仁宗才恢復，明清時達到鼎盛。

不同時代的統治者，對科舉制度進行變革，主要還是為了維護自身的統治。科舉廢除，新式學堂興起後，學習西學的學生，不但沒有維護清朝統治，反而成了推翻清朝統治的關鍵力量。

封建帝制結束

眼看清政府一次次戰敗、簽定一份份不平等條約，一位名叫孫中山的熱血青年，向晚清重臣李鴻章呈上了自己的強國方案。他的上書當然不會受到重視。這讓一心想著救國家於危難的青年，不再對清政府抱有期待，他決定自己找出一條能推翻清朝統治、建立民主共和的道路。

認為國家政體應該走上民主共和道路的孫中山，帶領著革命黨人四處傳揚民主共和的思想。與溫和的維新派相比，他們更激進，拒絕君主立憲，要求推翻清朝統治，改變封建制度，建立民主共和國。

中國的封建帝制持續了多少年？

1918年，魯迅在《新青年》上發表白話小說《狂人日記》

1919年5月4日，北京學生遊行示威。這是一場反帝國主義的愛國運動，也是「新文化運動」，又稱「五四運動」

一九〇八年，預備立憲之際，光緒皇帝、慈禧太后先後去世。

剛繼位的宣統皇帝還是識字不多的小孩，於是改革的重任落到宣統皇帝的生父、淳親王載灃肩上。

▲ 溥儀年幼登基，由他的生父載灃攝政。

大事記

世界

● 1912年，美國好萊塢派拉蒙影片公司創立

中國

● 1912年，清帝退位，清朝結束。
孫中山於南京就任臨時大總統，中華民國成立

一九一一年，載灃公布了讓全國譁然的內閣改組名單。十三名成員中，只有四位是漢人，其餘九人，皇族就佔了五人。這樣的皇族集權，和過去有什麼區別呢？看來，載灃和以前朝廷的保守派一樣，僅僅是拿預備立憲當幌子，來拖延改革。在百姓眼裡，故步自封的皇室已經無可救藥。正是這一年，孫中山領導革命黨人，拉開了反帝制、反封建的辛亥革命大幕。

緊接著，清廷又犯了一個愚蠢的錯誤——將粵漢鐵路、川漢鐵路收歸國有，將一己之利凌駕於百姓之上。還記得前面洋務運動時修建的鐵路嗎？它們主要是靠民間力量興建起來，清政府卻要把鐵路國有化，引得全國憤慨！購買了鐵路股份的紳商、農民，紛紛組建起保路會，表達抗議。其中，四川的保路運動聲勢最浩大，影響最廣泛。為了鎮壓這場抗爭，四川總督下令屠殺百姓，導致憤怒的民眾組成起義隊伍，圍困成都。清政府亂了陣腳，緊急從各地調派新軍支援四川。短視的清政府絕想不到，這竟然成了清朝滅亡的導火線。

一九一一年十月十日，武昌新軍中的革命黨，趁部分新軍被調往四川，發

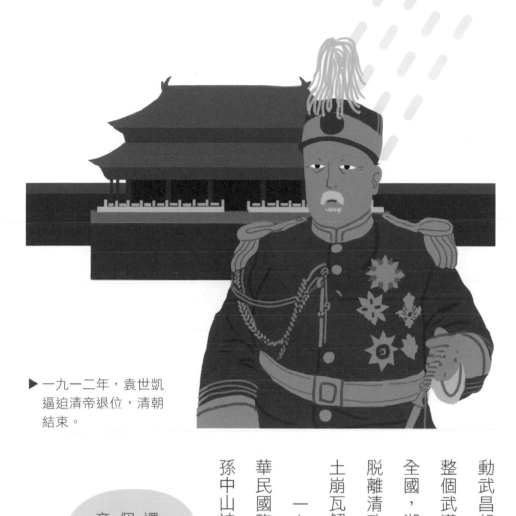

▶一九一二年，袁世凱逼迫清帝退位，清朝結束。

動武昌起義，迅速佔領武昌及整個武漢。隨後武裝革命蔓延全國，湖南、廣東等省份相繼脫離清政府而獨立，清朝統治土崩瓦解，辛亥革命勝利！

一九一二年一月一日，中華民國臨時政府在南京成立，孫中山被推舉為臨時大總統。

還記得中國第一個中央集權的皇帝是誰吧？

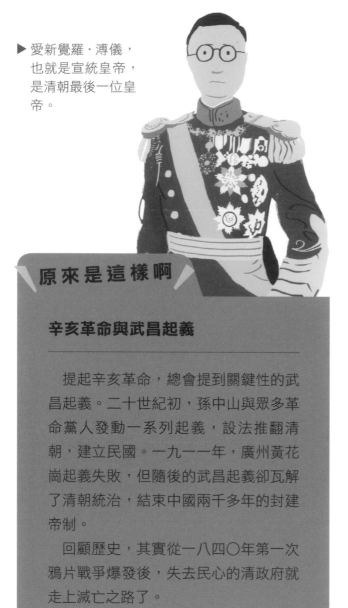

▶ 愛新覺羅·溥儀，
也就是宣統皇帝，
是清朝最後一位皇
帝。

鴉片戰爭以來，西方的侵略以及一系列喪權辱國條約的簽訂，導致二十世紀初洶湧澎湃的革命爆發，清朝已無力引領國家繼續前進。這次它不再掙扎，順應了民心。一九一二年二月十二日，宣統皇帝退位，存在二百七十六年的清朝及兩千多年的封建帝制，宣告結束。

原來是這樣啊

辛亥革命與武昌起義

提起辛亥革命，總會提到關鍵性的武昌起義。二十世紀初，孫中山與眾多革命黨人發動一系列起義，設法推翻清朝，建立民國。一九一一年，廣州黃花崗起義失敗，但隨後的武昌起義卻瓦解了清朝統治，結束中國兩千多年的封建帝制。

回顧歷史，其實從一八四〇年第一次鴉片戰爭爆發後，失去民心的清政府就走上滅亡之路了。

民國

文：許崢
繪：蔣講太空人（時代背景）
　　Yoka（衣食住行）
　　子魚非（歷史事件）

中華民國，一個新的時代

一九一一年十月十日晚，湖北武昌的一聲槍響，點燃了革命的熊熊火焰，武昌起義爆發了。僅僅幾個月後，清朝宣告滅亡，中華民國建立，中國進入了新的時代。

動蕩中建立起來的中華民國，就像一個先天體弱多病的孩子，在成長過程中遭遇了許多苦難。先有袁世凱復辟做皇帝，後有曹錕賄選當選總統，中間還夾著軍閥混戰。直到一九二八年，蔣介石才在名義上完成了國家統一。

國家統一沒多久，日本就對中國發起侵略戰爭，從一九三一年打到一九四五年，終於，抗日戰爭勝利了，此時大家只想放下槍炮，建設國家。但是，一

九四六年，國民政府與共產黨又展開內戰，直到一九四九年，人民解放軍勝利，國民黨二十餘年的統治結束。

生活在民國

衣

民國時期，有人穿傳統的長袍馬褂，有人穿西裝。還有自己改良的兩種服裝樣式——男士的中山裝和女士的旗袍，在當時格外流行。

中山裝是孫中山根據日本學生服的樣式改良的。旗袍則是改良自清朝傳統的旗人服裝，衣領盤著圓扣，側面開衩。

食

民國時期，原先皇宮裡的菜式流散到民間，各種「仿膳」特別流行。地方上的特色風味，也在這一時期形成著名的「八大菜系」。

跟著洋人傳入的西餐也逐漸受到歡迎。與西方直接通商的上海、天津等地，西餐館林立，吃西餐是時髦的消費行為，有些店家也會將西餐改造成適合本地的獨特口味。

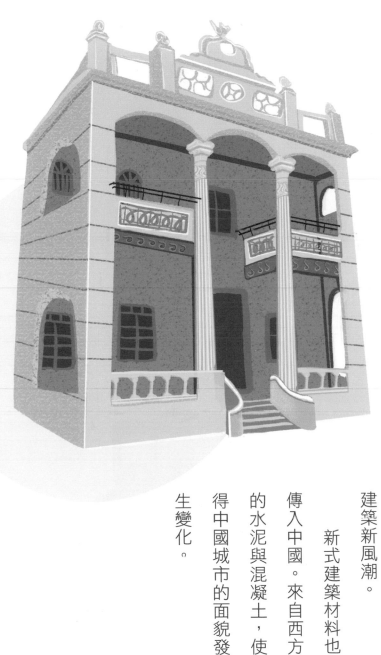

住

民國時期，西方房屋式樣傳入中國。不同於中國傳統建築主要是用磚頭、木頭建造，西式洋樓主要是用石頭、水泥建造，高大明亮、乾淨衛生，引領了建築新風潮。

新式建築材料也傳入中國。來自西方的水泥與混凝土，使得中國城市的面貌發生變化。

自西方引進的輪船、火車，成為重要的交通工具。一些大城市裡，新的交通工具漸漸融入日常生活，例如小汽車、有軌電車、飛機等等。其中，最富庶民特色的就是黃包車了。

黃包車是一種人力車，車夫在前面拉著車跑，乘客坐在車上，又穩又舒服。這種車穿梭在大街小巷裡。

從孫中山到袁世凱：混亂的北洋政府

一九一一年的辛亥革命，推翻了無能的清政府，成立中華民國，建立了國民政府。孫中山被推舉出任中華民國的臨時大總統。

孫中山認為，既然民國已經成立，就應該把清朝的舊習俗改掉，改用西曆，將一月一日的元旦定為新曆的新年第一天。可是民間卻不適應，因為大家都習慣過農曆春節。所以，農曆的習俗也被保留下來。

孫中山擔任中華民國臨時大總統時，清朝的宣統皇帝尚未宣布退位。這時，內閣總理大臣袁世凱親自說服隆裕太后，終於在一九一二年二月逼迫宣統皇帝退位，而孫中山根據約定，宣布辭職，把臨時大總統的職位讓給袁世凱。

▲一九一二年，袁世凱取代孫中山，成為中華民國臨時大總統。

袁世凱手下有一個強大的北洋軍閥派系，源自甲午戰爭後奉旨訓練兵的新式陸軍。袁世凱死後，北洋政府陷入軍閥混戰，有以段祺瑞為首的皖系、以馮國璋為首的直系，還有一個以張作霖為首的奉系。這幾個派系背後都各自有列強支持，展開混戰。

北洋政府時期，帝國主義列強操縱著軍閥，直系、皖系、奉系之間戰爭不斷，關係非常緊張，鬧得人心惶惶。剛建立的民國搖搖欲墜。心懷革命理想的孫中山決定以武裝革命方式，推翻北洋軍閥，展開轟轟烈烈的北伐戰爭。

原來是這樣啊

讀書人寫作投稿

民國成立之後，新式學堂紛紛成立，隨之而來的還有新興的報章、書局、大學。讀書人不再視作官為唯一出路，他們可以寫文章向報章投稿，還可寫書出版，賺取稿費。

新時代與新文化運動

✤ 文言文變成白話文

民國成立後，混戰的軍閥一時無法嚴密控制百姓，所以出現了一段思想較為自由的時期。年輕學生非常嚮往民主、科學。這時，一個叫胡適的青年大膽提出：一個時代應該有一個時代的文學，文言文的時

◀新文化運動由受過新式教育的人發起，他們希望改變傳統，讓民眾接受民主與科學。

代已經過去了，他主張要用通俗的白話文來寫文章，因為白話文和平時說話的語言一樣，人人能懂，這樣才能給民眾帶來思想啟蒙。

從那以後，作家、詩人嘗試用白話文寫作，民國文壇大放異彩。這場白話文運動，也是新文化運動的重要核心。新文化運動推崇「民主」與「科學」，革新傳統思想，是一次思想啟蒙運動。

原來是這樣啊

土山灣畫館

上海徐家匯的土山灣，曾有一個土山灣畫館。畫館裡有一群十幾歲的小孩，拖著長長的辮子，戴著瓜皮帽，認真坐在長板凳上握著畫筆畫油畫，也有人會出錢賞他們的油畫。他們都是外國傳教士收留的孤兒，也是中國第一批學習西洋油畫的孩子。

京劇的新變化

此時，戲曲界也推出新編戲曲。一九一三年，名叫梅蘭芳的京劇名家，來到上海演出，被上海活躍的新思潮打動，覺得戲曲也應打破舊俗，不只表演古代故事，也應該把常民生活搬上京劇舞臺。於是，他開創了前所未有的時裝戲，京劇演員開始在表情、做派、穿戴上求新。後來，梅蘭芳與程硯秋、荀慧生、尚小雲，被譽為「四大名旦」。當時的長城唱片公司，特意邀請四大名旦合灌唱片，暢銷一時，喜愛京劇的人用留聲機播放名家唱片，學唱自己喜愛的唱腔。

從此京劇更為普及，京劇演員的社會地位提升。

新奇的電影

留聲機是民國初年非常受歡迎的「音響」，人們用留聲機聽戲，還用它「放

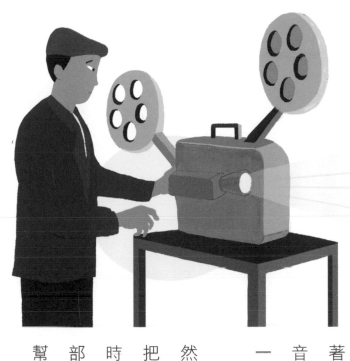

▶ 放映員正在放映新奇的「蠟盤電影」。

電影」呢！

民國初期的電影是沒有聲音的，這簡直太無趣了。於是人們想出一個辦法，放電影時，大銀幕旁坐著一列小樂隊，樂手們配合著電影畫面，又是吹號又是打鼓，為沒有聲音的電影配音。外國電影上映時，一邊放映、一邊由解說員為觀眾解說。

一九二九年，一位叫羅明佑的年輕人突然想到：大家都用留聲機聽戲，那為什麼不把留聲機與電影結合起來呢？於是，他找當時非常紅的女明星阮玲玉當女主角，拍了一部電影《野草閒花》，用留聲機上的蠟盤來幫助電影發聲，在全國各大戲院上映了這部

有聲音的電影。隨後，上海的明星電影公司用蠟盤配音，拍了一部出名的電影《歌女紅牡丹》，這是一個關於京劇演員紅牡丹的故事，電影裡的京劇唱腔，就用留聲機的蠟盤播放出來。留聲機給民國的娛樂世界，帶來很多新奇的變化。

✺ 上學堂

除了娛樂以外，學習方式也發生了翻天覆地的變化。

以前的讀書人追求學而優則仕，透過科舉考試才有機會成為朝廷官員，實現自己的抱負。隨著時代變化，一九〇五年，張之洞、袁世凱、端方等幾位大臣請求光緒皇帝廢除科舉，專辦學堂，比如在鄉下設小學，在縣城設中學，在省會設大學，讓七歲以上兒童上學堂學習新知識，成為新時代的人才。一九二二年，民國總統黎元洪宣布實行「壬戌學制」。根據「壬戌學制」，兒童應讀六年小學，小學畢業後銜接三年初中、三年高中，中學畢業之後，再銜接四年

或六年大學。

　新式小學堂裡，出現很多仿效日本的教學活動。當時，學童在學堂裡都要上一門「樂歌課」，就是現在的音樂課，老師會借用日本歌謠旋律，填上中文歌詞教唱。還有「圖工課」，就是現在的繪畫課。

　一個叫李叔同的人從日本留學回國擔任教師，覺得學生不能只學習國畫，還要學習西洋繪畫，大力介紹西方美術及著名畫家。民國初年，一個叫何劍士的廣東畫家，用中國的水墨畫漫畫，旁邊附上自己的題詞，用漫畫來表達想法。一九二七年以後，報紙上開始出現每日連載的短篇漫畫。

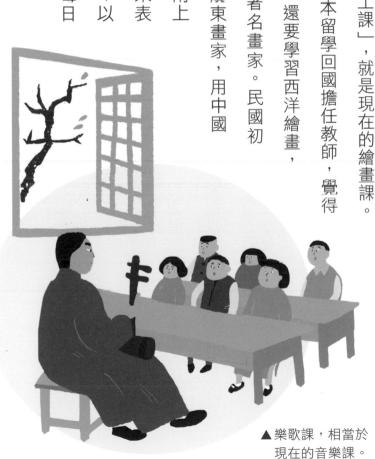

▲ 樂歌課，相當於現在的音樂課。

前面提到要打倒軍閥的北伐戰爭。要想打倒腐敗但強大的北洋軍閥並不容易，必須培養精幹勇猛的士兵和軍官，組建一支強大的革命隊伍。

於是，孫中山派蔣介石去莫斯科學習蘇聯的軍事知識與經驗，準備創辦一所專門的軍官學校。一九二四年，孫中山在廣州黃埔創辦了中國國民黨陸軍軍官學校，也就是日後鼎鼎

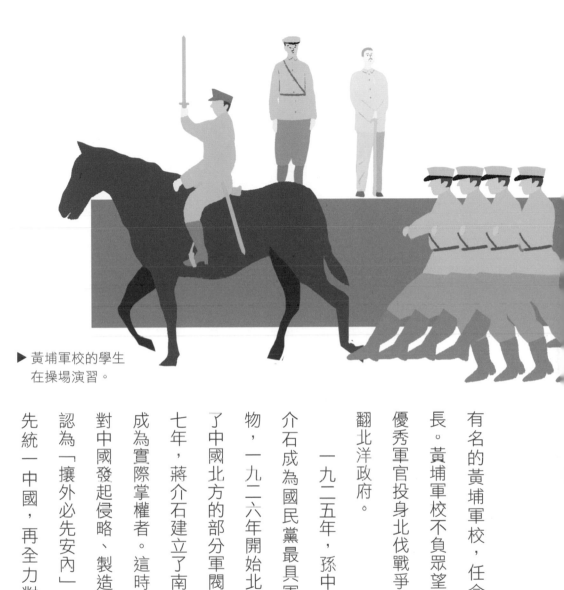

▶ 黃埔軍校的學生在操場演習。

有名的黃埔軍校，任命蔣介石為校長。黃埔軍校不負眾望，培養出大批優秀軍官投身北伐戰爭，後來成功推翻北洋政府。

一九二五年，孫中山去世後，蔣介石成為國民黨最具軍事實力的人物，一九二六年開始北伐戰爭，消滅了中國北方的部分軍閥統治。一九二七年，蔣介石建立了南京國民政府，成為實際掌權者。這時候，日本開始對中國發起侵略、製造慘案，蔣介石認為「攘外必先安內」，他主張應該先統一中國，再全力對付日本，而

「安內」的重點就在於圍剿共產黨。原來，早在一九二一年，中國共產黨成立，常常動員鄉村的農民、婦女、學生和工人參與革命活動，漸漸從一個小黨派成長起來，成為不可小覷的力量。

共產黨在南方數省建立了工農武裝根據地，反對南京國民政府。而蔣介石則多次派兵圍剿共產黨的根據地。為了避免更加慘重的傷亡，共產黨的武裝部隊紅軍決定轉移陣營，撤離江西根據地，前往陝北，開始了兩萬五千里「長征」。

一九三七年，日本發動全面侵華戰爭，共產黨希望與國民黨政府聯合抗日，蔣介石同意將紅軍改編為國民革命軍第八路軍和新四軍，兩黨共同投入抗日戰爭。一九四五年，抗日戰爭終於勝利，可是國民黨與共產黨之間的矛盾並沒有解決，又重新開始較量了。長時間的戰爭，已經給人們的生活造成了很大的創傷，大家都渴望早日回歸和平，結束炮火連天的生活。

1938年，第一種尼龍製品「牙刷」在美國問世

1938年，北京大學、清華大學、南開大學在昆明合組國立西南聯合大學

1942年，中國正式加入反法西斯聯盟

1945年，抗日戰爭勝利

國民黨政權戰敗遷臺，共產黨政權成立中華人民共和國

當時的國民黨領袖蔣介石，主張以戰爭的方式，統一中國。他忽略了人民久經戰亂，民心早已疲憊，而共產黨相對得到國內外更多支持。一九四九年春天，人民解放軍一步步獲勝，潰敗的國民黨軍隊退守臺灣，延續中華民國。共產黨則成立了中華人民共和國，從那時起，兩岸分治。

再往後的事情，我們的祖輩都已親身經歷，讓他們來講吧！

其實，不論任何時代，推動社會前進的力量，始終是人。每個人都有改變歷史的力量，我們都是歷史的親歷者、創造者、書寫者。

▶ 群眾慶祝抗戰終於勝利。

世界 ●　1923年，美國人茲沃里金發明光電顯像管，是近代電視映像技術的先驅

大事記　1931年，世界第一座摩天樓紐約帝國大廈建成

中國 ●　1931年，九一八事變，抗日戰爭開始

1937年，盧溝橋事變

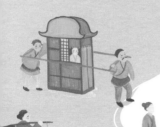

歷史 就是 這樣演進的！

這部歷史從夏朝開始說起，這是因為在此之前有關三皇五帝等傳說，由於缺少歷史證據，往往被視為神話。

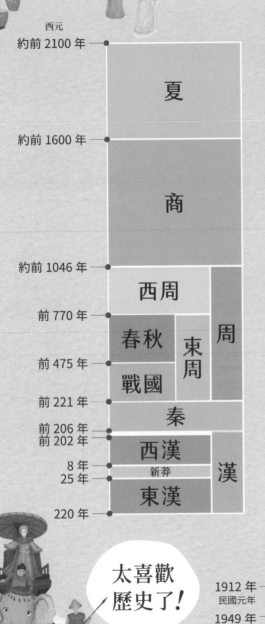

西元
約前 2100 年

夏

約前 1600 年

商

約前 1046 年

西周

前 770 年

春秋　東周　周

前 475 年

戰國

前 221 年

秦

前 206 年
前 202 年

西漢　漢

8 年　新莽
25 年

東漢

220 年

太喜歡歷史了！

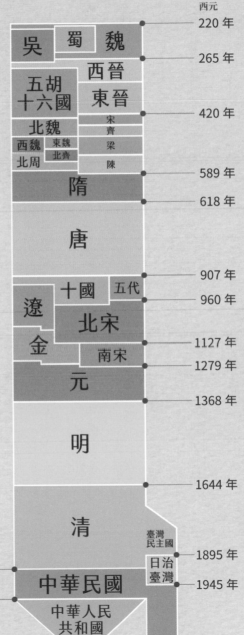

西元
220 年

吳　蜀　魏

265 年

五胡十六國　西晉　東晉

420 年

北魏　宋齊

西魏　東魏　梁
北周　北齊　陳

589 年

隋

618 年

唐

907 年

十國　五代

遼　北宋

960 年

金

1127 年

南宋

1279 年

元

1368 年

明

1644 年

清

臺灣民主國

1895 年

日治臺灣

1912 年
民國元年

中華民國

1945 年

1949 年

中華人民共和國

字敏

歷史就是這樣變化的！

歷史上，每個時代的疆域面積、統治族群，以及國都所在位置，都不斷的變化。而「統一」往往就是「分裂」的開始，分分合合是歷史常態。領土、統治族群、生活方式，也必然隨著時代演進，持續變動。歷史就是一部人類生存的變動史。

朝代		都城	現今地	統治族群	開國
	夏	安邑	山西夏縣	華夏族	禹
	商	亳	河南商丘	華夏族	湯
周	西周	鎬京	陝西西安	華夏族	周武王姬發
	東周	雒邑	河南洛陽	華夏族	周平王姬宜臼
	秦	咸陽	陝西咸陽	華夏族	始皇帝嬴政
漢	西漢	長安	陝西西安	漢族	漢高祖劉邦
	新朝	常安	陝西西安	漢族	王莽
	東漢	洛陽	河南洛陽	漢族	漢光武帝劉秀
三國	曹魏	洛陽	河南洛陽	漢族	魏文帝曹丕
	蜀漢	成都	四川成都	漢族	漢昭烈帝劉備
	孫吳	建業	江蘇南京	漢族	吳大帝孫權
晉	西晉	洛陽	河南洛陽	漢族	晉武帝司馬炎
	東晉	建康	江蘇南京	漢族	晉元帝司馬睿
南北朝	南朝 宋、齊、梁、陳	建康	江蘇南京	漢族	宋武帝劉裕等
	北朝 北魏、東魏、西魏 北齊、北周	平成 鄴 長安	山西大同 河北邯鄲 陝西西安	鮮卑 漢族 匈奴等	拓跋珪、元善見 宇文泰等
	隋	大興	陝西西安	漢族	隋文帝楊堅
	唐	長安	陝西西安	漢族	唐高祖李淵
	五代十國	汴、洛陽 江寧等	開封、洛陽 南京等	漢族	梁太祖朱溫等
宋	北宋	汴京	河南開封	漢族	宋太祖趙匡胤
	南宋	臨安	浙江杭州	漢族	宋高宗趙構
	遼	上京	內蒙古	契丹族	遼太祖耶律阿保機
	金	會寧	黑龍江哈爾濱	女真族	金太祖完顏阿骨打
	元	大都	河北北京	蒙古族	元世祖忽必烈
	明	應天府	江蘇南京	漢族	明太祖朱元璋
	清	北京	河北北京	滿族	清太宗皇太極

字敏

註：限於篇幅，本表不含各朝代後續遷都詳情。

國家圖書館出版品預行編目（CIP）資料

太喜歡歷史了：給中小學生的輕歷史 . 10, 清與民國 / 知中
編委會著 . -- 初版 . -- 新北市：遠足文化事業股份有限公司
字畝文化出版：遠足文化事業股份有限公司發行 , 2022.03
　面；　　公分
　ISBN 978-626-7069-52-3（平裝）
　1.CST：中國史 2.CST：通俗史話
610.9　　　　　　　　　　　　　　　111002768

太喜歡歷史了！給中小學生的輕歷史⑩ 清與民國

作　　者：知中編委會

字畝文化創意有限公司

社　　長：馮季眉
責任編輯：徐子茹
美術與封面設計：Bianco
美編排版：張簡至真

出版：字畝文化／遠足文化事業股份有限公司

發行：遠足文化事業股份有限公司（讀書共和國出版集團）

地址：231新北市新店區民權路108-2號9樓

電話：(02)2218-1417　傳真：(02)8667-1065

客服信箱：service@bookrep.com.tw

網路書店：www.bookrep.com.tw

團體訂購請洽業務部 (02) 2218-1417 分機1124

法律顧問：華洋法律事務所 蘇文生律師

印　　製：凱林彩印股份有限公司

2022 年 3 月　初版一刷　2024 年 7 月　初版五刷

定價：350 元　書號：XBLH0030

ISBN 978-626-7069-52-3